山西彩塑造像圖錄

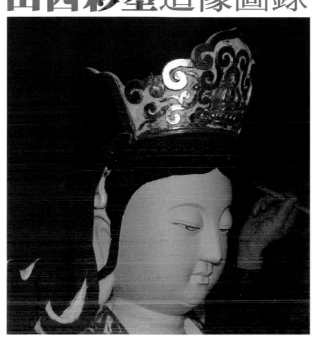

序

山西泥塑展經過近四個月的辛勤工作後，終於圓滿開幕了。在此期間，不但石增西師傅率領他的兩位學生不辭辛勞，犧牲週末假日，完成了八座大型、七座小型佛塑，博物館的同仁也不間斷的用相機與錄影機記錄了他們三位的工作過程。我們認為這是博物館界空前的大事，世界宗教博物館很高興有此機會主辦了這樣一件有意義的展覽，並為製作過程留下了完整的記錄。

山西的佛像彩塑繼承了上千年的傳統，不論在製作上與造型上，都是淵遠流長，由歷史累積下來的結果。它的價值是文化資產的傳承，不是藝術的創作。在古代的工藝漸漸淪喪的今天，保存文化資產比起藝術創作重要得太多了。古文化的遺產得到保存並予以活化，文化的承續才不會中斷，前衛藝術的發展才有根可溯。

泥塑工藝在台灣已經式微了。雖然近年來佛教振興，建造了很多廟宇，也修了不少佛像，但在藝術的水準上一直低迷不振，未受文化界重視。我們希望此後本館介紹山西的技藝給國內的朋友們，可以刺激本土的塑像工藝，重新得到生機，並發展出合理的技法，蔚為新的潮流，進而提昇台灣佛像藝術的水準。

根據石師傅的說明，他們雖然有延續彩塑傳統的工藝，而傳統造形在大陸亦漸式微。因為時代的變遷，民間品味的世俗化，具有豐富色彩與姿態的宋、元傳統，漸被姿態僵硬、全身披以金色的佛像所取代。換句話說，他們所塑製的作品不但台灣早已失傳，即使在大陸，在保留了古文化遺物的山西，也面臨失傳的危機。

基於此一理由，本館決定把這次製作過程展所攝得的相片，連同相關文字資料，輯印成冊，供關心本土雕塑藝術的朋友們參考。我們相信每一件作品，自粗模到細泥，到彩繪完成，每一步驟都有參考的價值。

在製作過程中，共有三次「完成」，使一件作品實際上完整的呈現了三次。第一次是細泥完成，亦即用泥塑成型完成的階段。也是過程中第一次使我們發出驚嘆！在展示的經驗中，深厚素樸的泥色所呈現的佛像對於觀眾產生了意想不到的吸引力。可是泥像隨著必要的乾躁過程，泥色變淡，最後終於因收縮而多處開裂，此一階段的短暫存在因而告終。匠師們的下一步驟是用膠料填補，通體上一層白漆使泥塑的表面堅硬、光滑。他們用砂紙打磨，以達到漆料與泥土的充分膠合。

這時候泥塑的第二個生命進入完成階段。初次看到這些光滑而呈象牙白的塑像時，有大理石雕的感覺，呈現出典雅沈靜之美。這是中國佛像藝術少見的另一種感動！然而正當大家為光潔清靜的感覺動容時，匠師們的彩筆就結束了它這一階段的生命。

然後是上金上彩的繁複程序。經過彩繪以後，雕塑的生命就結合了繪畫，呈現出彩塑完成後的全貌。看過前兩個階度的觀眾幾乎不相信自己的眼睛：他們的感受是，這完全是不同的作品！上彩前後的差別是令人吃驚的。這使人想到蝴蝶蛻變的過程，究竟那一段生命才是蝴蝶的生命呢？是不是當展現彩色艷麗的翅膀時，是生命的高潮，也就是它的生命任務的完成呢？

對於一座佛像來說，彩繪完成後，做為崇拜的象徵，就進入歷史了。它要經過千百年的塵埃才能顯出古物永恆的美感。世界宗教博物館向觀眾呈現的，不過是重現了古代泥菩薩誕生的故事。我們希望讀者自這本典藏手冊中，看到我們再現古泥塑的過程，與我們分享迎接三段生命的喜悅！

世界宗教博物館館長

民國九三年五月

目錄

第一篇

專文

從中國雕塑傳承談山西彩塑藝術

文 / 漢寶德（世界宗教博物館館長）

山西的木刻雕像與佛寺建築的關係

民國八十六年的夏天，因公之便，到山西參訪了古蹟名勝。嚮往已久的唐、宋、遼、金古建築，總算有機會一一瞻仰，收穫極為豐富。只有一件事仍然耿耿於懷，不得其解：就是山西的木刻雕像與佛寺建築的關係究竟如何？

研究中國建築史的人都知道，明代以前的中國木構建築，只有山西才有。其實何止建築是如此？中國保留至今的木雕佛像也都是來自山西！談中國雕塑，最令人注目的無過於唐代的石雕與宋代的木刻。石雕之著名者都在石洞裡，而遼宋的木刻像卻陳列在外國的博物館裡。若干年前我的疑問是，為甚麼台灣與大陸看不到木刻佛像，在外面卻幾乎每一座重要的博物館裡都有？為甚麼這樣的好東西不能留下來？後來查閱資料，才知道原來在民國二十年初，山西的木製佛像都被北京的文物商人廉價賣給歐美的博物館了！中國真是地大物博，原本以為山西木雕都被偷走了。哪裡知道大陸開放以後，文物外流的情形嚴重，又出來了不少，台灣的收藏家也可擁有面容莊嚴美妙的木刻菩薩像了。

這些木雕究竟來自何處？我手邊的資料有限，遍查無著。以雕像表面色彩斑駁的情形看，應該是古寺中所供養，那麼，是怎樣的偉大寺廟中曾供養著這些佛像，又長時間以來未加髹漆呢？這就是我當年去山西時想找而未找到答案的問題。

我去參訪的都是最古老的寺廟。甚至連較晚的平遙雙林寺都去過了，卻發現自唐佛光寺，遼應縣釋迦塔以下都沒有遺失佛像，而且都是古代的原裝。不但如此，而且我發現這些年代久遠的古廟中的佛像沒看到木雕，幾乎全是泥塑！這是怎麼回事？

我的懷疑並非毫無根據。試想最古老的佛光寺東大殿中的二十幾尊佛像是唐代的原物，即使二百九十幾尊羅漢也是明代的作品，卻都是泥塑，無一木雕。藝術史學者能給我一個解答嗎？那麼美的木雕來自何處？可見藝術史學者，尤其是佛教雕塑的學者，太過注重佛像形式的演變了，塑造工藝的歷史

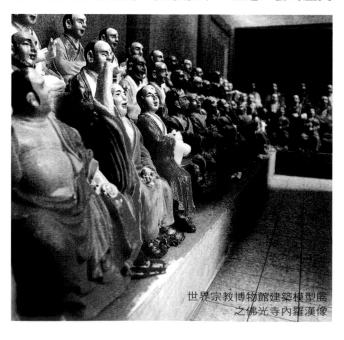

世界宗教博物館建築模型展
之佛光寺內羅漢像

尚有很大的漏洞需要補足。

純從常識判斷，中國古代在傳統上應該長於玩泥巴才對。泥巴演生了陶器，也通過模鑄演生了青銅器。從秦漢的泥俑技術發展為泥塑佛像，應該是順理成章的。可是佛教是自西域傳來，自印度經阿富汗東來，帶來的都是石刻文化。以文化轉移的過程來看，最早的佛像雕刻為受了西洋，也就是古希臘影響的石雕也是沒有疑問的。因此在魏、晉、北朝的佛教石窟寺建築裡全是以石刻為主。我甚至猜想，最早的時候，是自西域聘請的匠師所為，或由西域匠師指導本地匠人學習而雕製。因為對中國人來說，石雕是一種外來的技藝。

所以當開闢敦煌石窟寺的第四世紀，發現敦煌的石質為礫岩，無法成像時，立刻就引用當地的泥塑技術來補足，產生了中國最古老的泥塑佛像。可是木造佛像是怎麼產生的呢？真是很難索解。目前合理的推斷，只能說是在木造佛寺中使用木材雕製佛像，如同在石窟寺中以石材雕像一樣的自然。中國匠人用本土的木材代替外來的石材，也更能得心應手吧！

然而事實上是宋代之前並沒有傳下來木造佛像。我們只能猜想，既然日本的佛寺中存在著相當於唐代的木造佛像，他們是從哪裡學來的？當然是中土了。那麼中土唐代之前的木雕佛像呢？只有歸罪於文化革命的老祖宗，三武之禍了。因為石刻可能打成碎塊埋在地裡，等考古學家發掘，木刻就可能只有付之一炬了。所以我們不妨假想唐代長安比奈良東大寺還大的大廟中都是巨型木雕，後來連廟帶佛全被燒光。

中國的泥塑
是雕塑與繪畫的結合體

這樣想並不能解答我對山西木雕佛像來源的問題。但可以勉強說，唐代的佛光寺只是晚唐的一座比較小的寺廟，並沒有財力去做木雕，就使用比較便宜的泥塑製像，沒想到流傳到今天，其價值甚至超過了敦煌！

說到敦煌，使我想起第四十五窟的塑像來了。那是敦煌石窟中最精彩的一組塑像。其中有一尊菩薩的立像，美得像少女一樣。白色的臉孔與身體，紅色的天衣，綠彩的羅裙，黃色的項釧瓔珞，標準的盛唐姿色，然而又毫無輕佻之感。很多年前，我在日本看到大陸的文物展，就看到這尊菩薩，訝異菩薩竟能如此動人，與明清以來的老太太形象差得實在太遠了。西洋的維納斯像與敦煌的菩薩像比較要如何分高下呢？

除了東、西方面容的差異之外，兩者之間基本上是大理石雕刻與泥塑彩繪間的區別。中國的造形文化是彩繪的文化，重視表面的效果；西方的造形文化是自材料的本質發想的，造形要透出材料的本質。所以大理石雕刻呈現的一方面是雕像的外形，一方面也是大理石的質地。佛像藝術來到中國雖然傳來的是石雕，卻為了滿足中國人的心靈需要，在外表上貼金施彩。在中國，石材只是呈現外形的材料而已。為了表達佛像的表面效果，用石反而不方便，泥塑上彩才容易達到最佳效果。質言之，中國的泥塑是雕塑與繪畫的結合體，可以同時表達出高貴的與通俗的性格。

那次山西之行，第一站參訪的是宋代的晉祠。在聖母殿中看到一群侍女像，使我感覺到中國的彩塑，實際上是泥娃娃的放大。做得好既能表現出生動的人間趣味，又能傳達高貴的宗教意蘊。「三分坯子七分畫」。不但身上的衣物要靠色彩描繪，尤其是眉目之神情，非靈巧的畫筆勾畫不

山西泥菩薩特展展場一隅

可。我們自太原向南到平遙，向北過五台山麓到晉北，看了不少泥塑，也漸漸覺悟到放棄石雕，再放棄木刻，回歸泥土，一方面是回歸中國的傳統，另方面未嘗不可視為佛像藝術的民間化！

參訪古建築，欣賞古代的彩塑，看到自「宮娃菩薩」之美轉化到菩薩侍女之美，卻沒有想到山西的泥塑發展到那般地步了。我未經思索就認為此一傳統已經衰微，也許不存了。佛教自宋之後就走下坡，佛教藝術到了後世已淪落為民間信仰，藝術已談不上了。佛像已成為一些固定的模式，由匠人照本模造而已。經過中共那一段雷屬風行的文化革命，還能剩下甚麼呢？能把唐代以來的古廟、古塑保存至今已經阿彌陀佛了。

山西彩塑藝術策展緣起

所以去年春天，登琨艷在電話中告訴我，他與夏鑄九在內蒙的包頭看到一座新建廟宇中，有一組山西匠師正塑造菩薩、羅漢像，相當精彩，我就感到極大的興趣。鑄九甚至說，宋元泥塑沒有失傳！我正在思索世界宗教博物館次年的特展主題，聽到他們的描述立刻決定把山西彩塑搬到宗博來表演一次！

台灣並不是沒有泥塑文化。記得年輕時在台南開元寺看過泥塑的天王像。直到今天，在一些佛寺中仍然有些大型的塑像。可是台灣的宗教，在普及性上道教及民間信仰超過嚴肅的佛教，所以比較小型的雕刻較為常見。可惜的是不論佛寺中的大型泥塑，或民間信仰的木刻，大多按傳統模製、上彩，了無生氣，所以缺乏表現力。我認為台灣的宗教建築中需要雕塑藝術，使廟宇成為文化的殿堂，以激發本土的文藝復興。三十幾年前，李梅樹先生修三峽祖師廟，恐怕也是抱著這樣的心情吧！只是他受西洋的影響很深，以石材造像為雕刻藝術正宗的觀念使他投下了二十幾年的光陰，為我們留下了寶貴的，代表二十世紀藝術觀點的台灣宗教文物。他建造了台灣第一座藝術與民俗融為一體的廟宇。

引進山西泥塑佛像，自泥巴開始，到彩塑完成，對公眾展出，是一種全新的展示觀念。自上世紀末以來，美國有些博物館開始把展示的後台開放給觀眾，讓他們看到在美麗的外貌後面的真實故事，增加展示的知性成分，滿足觀眾的好奇心。山西泥塑的塑造過程對觀眾來說，應該有特別的價值：因為偌大一座漂亮的佛像如何自泥巴中形成，不但一般觀眾好奇，相信對藝術，特別是雕塑藝術有興趣的

山西泥菩薩特展

人，會感到是一種難得的機會，了解古中國流傳近兩千年的工藝。我把這個意思告訴博物館界的朋友，大家都感到非常興奮。因此這個特展就在登琨艷的幫忙下，快速的推動起來了。

彩塑藝術技法
二千年來沒有太多改變

流傳了近二千年的彩塑藝術，自敦煌至今，在技法上沒有太多的改變。這是中國現實主義精神的產物。現實主義的意義有兩層：一層是處事態度。塑像的體、貌是分開的，體為結構，要用最方便的材料架起來，以牢固並便於施作為主。所以體不厭其粗、壯，是我們看不到的。貌是外觀，要用最細膩的技法完成，形、色兼備，以生動、美觀為原則。所以貌不厭其精、細。另一層是藝術表現的態度。塑像的現實主義就是寫實。雖然表達宗教的內涵，人物的姿態、表情、衣著卻都要人間化。只是唐之前以神佛塑造為主，宋之後以宗教故事為主。在這兩方面，石刻、木刻都不及彩塑得心應手。

自古以來，除了特大型像用天然石胎之外，塑像都自木架開始，也就是利用木材按照所塑的姿勢做成支架，撐起整個重量，傳到須彌座上。古代可能全用榫接，後來就用鐵釘連結了。木架做好後，為了便於附著泥土，要捆以麻繩之類，視各地便於取得的材料而定。蘆葦、稻草均可。今天物資不再貧乏，就改用碎木板，把木架各部的表面做得凹凸不平就可以了。先用粗泥，即澄泥加稻草，按傳統比例做成大樣；再以細泥，即澄泥加棉花，細塑表面。匠師在面容塑造上的功夫就在施細泥的這一步驟了。到這一步不過完成了一半，要風乾一年，讓內外乾透才能繼續施作。

等乾透後，上面要敷一層紙。兩層泥工都有大量纖維，本已不虞崩裂，但為防表面龜裂，用棉紙或紗布裱一層，也可有助於表層彩繪的附著。然後在紙上塗上堊白為底色，準備上彩。上彩前要打磨光滑。

到了這一步，塑的工作基本上完成，下面就是繪工的事了。有人說「三分坯子七分畫」，並非塑工與

繪工份量的比例，是視覺效果的比例。畫工要能凸顯塑形的意義，提高其象徵與藝術的價值。其實好的塑工，只要素胚已經很動人了，畫工是畫龍點睛。我家就藏有一尊菩薩坐像，只做到白色打底，墨線勾出眉目。當然，如果有雅俗共賞的彩繪，遠看色調和諧，近看彩裝細緻，那就更能收悅目之效了。

自宋元到清末，若說彩塑沒有退化是不可能的。明清塑造文化的末流，在形制上越來越格式化了，漸漸有形而無神。在色彩上，越來越喜歡編裝金身，不但失掉了服色，也失掉了肉色，藝術性衰微，只剩迷信了。夏鑄九說，宋元的技巧並未喪失，可能指的是工藝方面吧！可是山西來的匠師認為，改掉近世流行的金、紅造像改採古風，對他們來說並不困難。今天的資訊流通，唐宋的古代作品又在附近，可隨時參考。大陸自由化之後，新建廟宇中之佛像，受流行品味的支配，不得不追隨流俗。如我們要恢復古風，可以如我們所願！

為彩塑藝術傳承盡份心力

我很高興在世界宗教博物館可以見證傳承了二千年的彩塑藝術的再次呈現。現代技術與客觀的特質條件也許可以簡化製作的過程，縮短製作的時間，但是我最關心的是通過這次機會，了解山西彩塑是否真正可以恢復其創造力，雖不能回到唐代的高貴與典雅，至少可以恢復元、明之間的生動與活潑！

山西彩塑藝術見諸文字的記載相當缺乏，宗博館此次推出的山西泥菩薩展，邀得山西匠師跨海來台，將相傳數千年的傳統彩塑佛像工藝呈現在國人眼前，實屬千載難逢，出版這本圖錄也是寄望能將此千年造像藝術詳實記錄下來，除了單純滿足讀者對於山西彩塑藝術的求知欲及好奇外，也希望能為山西彩塑造像藝術傳承盡份心力。

歡迎關心古代雕塑藝術的朋友們與我們一起觀察匠師們的工作過程，欣賞他們的作品，思考一個古老傳統的未來。

泥塑藝術在台灣

文/吳榮賜（木雕藝術家）

中國雕塑的歷史與源流

中國雕塑可追溯到七千年前，最早的木雕在二十世紀末被發現，由大陸考古工作者在發掘浙江河姆渡文化遺址時，發現了一件木魚的雕刻作品。其造型生動活潑，周身陰刻環形紋、細膩、清晰，鱗片極為寫實，這足以証明，早在七千年前的先人就懂得利用木料來刻琢器物，不再以實用為目的，而是用來把玩觀賞的。泥塑或木雕作為獨立藝術在新石器時便已萌芽了，木雕是木質不易保存、易腐壞，所以我們很難更深入的考証，而泥塑則不然，它除了人為或天災的破壞因素，其實是可以保留非常完整與久遠。

現在已經發現的秦漢木雕和泥塑，多集中於兩漢時期。秦王朝僅維持十五年就被推翻了，秦出土的兵馬俑，並不足以代表全面雕塑的藝術發展延續，漢代木雕藝術已極盛。故宮由日本人拍攝記錄片「漢塚出土木俑」，面部表情不一，個個栩栩如生，秦兵馬俑的製作應出自匠師之手，是可以肯定的。

魏晉南北朝三百多年，政治混亂，朝代頻仍更換，使人普遍產生對命運難測的想法，佛教因此成為心靈寄託；佛教講「四大皆空」，重視因果報應，寄望於「彼岸」的來世，正好成為人民療傷冀望的出口，因而備受青睞，盛行於世。於是佛寺隨處可見，雕塑藝術也因此有了廣泛的需

要。當時從君主到百姓，都奉佛禮佛；而佛寺多琳宮瓊宇，其梁柱、斗栱，廊檐、門窗，精雕細鏤，蔚為壯觀，一點也馬虎不得；佛像也栩栩如生，精緻而富麗。當時已有巨型的彩繪泥塑佛像，至北魏更是長足進展，手勢表情已趨豐富，六世紀時佛雕藝術當時已被公認為鼎盛時期，世界藝壇佔有極重要的地位。

唐宋的泥塑及木雕均有所突破，當時木雕工藝普及程度遠遠超越玉雕、石雕。唐宋王朝是封建社會發展史上的鼎盛時期。經濟繁榮，國力強盛，帶來文化燦爛，中國的雕塑藝術也在這個形勢下，呈現奪目的光輝。

元代貴族與統治者，追求豪華富貴、舖張炫耀，致使純樸內斂的雕塑凋零沒落。一直到朱元璋建立明朝，雕塑藝術再度興盛，可與書畫等藝術並駕齊驅。

有清一代，學術大盛，又朝廷扶持佛教一系密宗，於是密宗的佛教造像研究獲得全面性的發展。許多文人雅士參與研究神佛雕塑的行列，蔚為大宗。以下列舉清人工布查布所譯《造像度量經》附圖：(圖一)這張圖例對於泥塑製作極具參考價值。其造型比例，是以手指寬度來做分割標準，非常的準確。可惜是釋迦佛的耳朵太向外伸展，形成招風耳是不適宜的；右手下垂直放，並不自然，有斷掉之感。而先做(圖一)裸體之像，其後再做(圖二)，加上

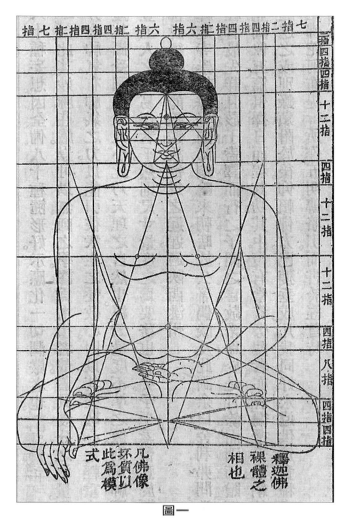

圖一

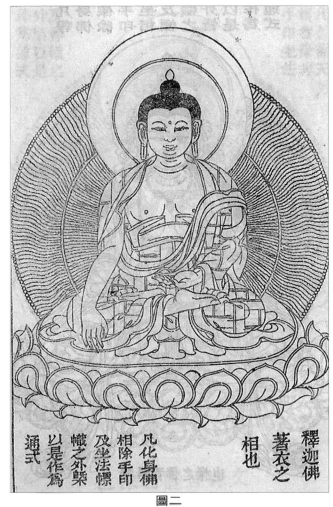

圖二

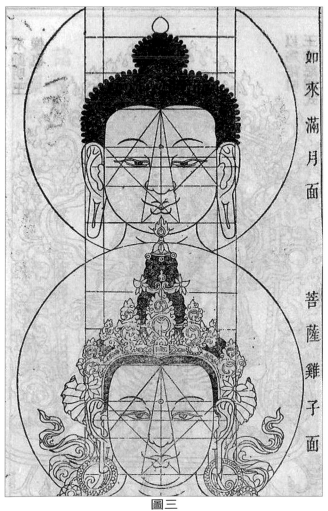

圖三

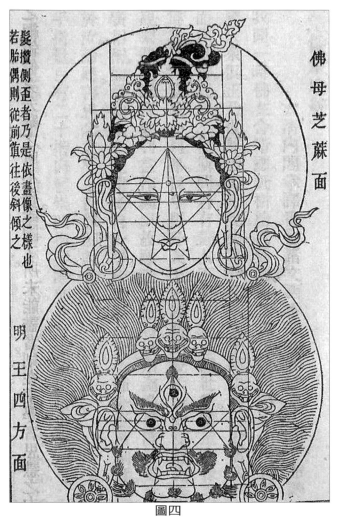

圖四

衣服，是正確的泥塑手續。

(圖三)(圖四)臉部的分割十分完美，可以作為後世範例。

清末大陸來台泥塑大致上可分三系，簡稱南方三系—「福州系」、「漳州系」、「泉州系」。漳州與泉州系較為接近，塑像較為矮胖，不重視比例，但誇張富古趣，線條是以漆線為主，多製造王爺神像，後流傳至台灣，以鹿港為中心，遍佈於南台灣居多；福州系則在台灣北部為多，以台北、基隆為主幹，特色為衣紋線路流暢，粉線為主。至於北方的寧波系，有別出一格的造型與技法，可惜這門技術沒傳進台灣。在台灣埔里天台禪寺，就有寧波系的風味的佛像塑造，那是香港人承包製作的。

清末來台的佛像師(俗稱「長山師」)，承包了許多台灣的廟寺工程、佛像製作，但他們原先並不是為定居台灣而來，更沒有收徒授藝的計劃。但巧逢一八九五年三月李鴻章和伊藤博文訂立「馬關條約」，四月將台灣割據日本，五月日本遣海、陸軍登陸台灣，九月孫中山在廣州起義失敗，陸皓東死，劉永福在台南抵抗日軍兩個月，匠師們因這些種種原因，回不了大陸，就定居台灣了。

簡單的說，本島雕塑技術是清末由中國大陸傳進的，而百年來的雕塑主題，多以佛像造像為主，以下即針對台灣早期佛像雕塑派別作一提綱契領的介紹。

台灣早期的佛像雕塑派別

泉州式雕刻，以家族相傳為主，少傳外人，流傳不廣，以鹿港最多。雕塑時注重架勢及佈局，呈現穩重厚實感，在粗胚完成後，靠黃土與水膠的混合物來敷修神像的外表，其胚面以漆線作為裝飾，乾漆有良好的延展性，使得圖案浮線不易脫落且花樣清晰，泉州派漆色較濃厚，色澤顯得艷麗，膚色略呈橘紅，有其特色。鹿港鎮施禮先生生於西元一九〇二年，卒於西元一九八四年，享年八十三歲，他是泉州近代名師，都以小件作

品擅長，還保有泉州派的特點。

漳州派雕刻，重視粗胚後的裝飾，在木質部份也做精細的修整，不僅在線條轉折，而且在細微部份刻畫都作入微精美追求，很多衣褶和裝飾是直接刻上去，不再以粉線或漆線裝飾其圖案，木刻完成，佛像已至完成階段。

泥塑第一高手—林發本

福州派是台灣雕刻一大宗派，人數最多。嚴格說，福州應分二派，一派泥塑、一派木雕。泥塑第一高手林發本，是福州來台從事廟宇工作，早年是由其同門師弟引渡來台，為人木訥寡言、心性質樸而不擅交際，適合實務操作。因為不擅言談的人，注意力往往集中於思考及實作，多半能練就一般人不能及的好手藝。林發本正是做事專注、觀察東西細心、有毅力和耐心，他塑造佛像的結構五十年來無人能及，很多同行窮極一生努力研究，但都無法超越他。

正常的技術是可以傳授的，只要用心努力，總有一天可以達到其境界，可是「天才」型的人，因沒方法可循，是憑感覺工作，那就無從學起。從事雕塑行業多是工作者兼生意人，技藝和口才同等重要，有人技術差但口才佳，一樣工作者很多，這是因為客人全是外行，看不懂作品的優劣，所以很多不善實作的生意人將技術掛在口上。

發本師不善外交，又遭師弟解聘，流落樹杞林（即今日的竹東鎮）不久欲往新竹途中覆車跌落橋下身亡，帶走精湛技藝，雕塑界奇葩竟如此結束短暫一生。

對臉刻畫自創一格—林起鳳

林起鳳先生是福建省福州人，幼年與林發本同門學藝，未期滿出師就私自由福州來台，初藝平平，後引渡師兄來台，受發本技法之影響，技術突飛猛進。起鳳是老闆，師兄受聘於他，為了不讓顧主知道自己技術遠不如師兄，所以努力下苦功，但他自己知道要在結構上贏過這位天才師兄似乎不可能，所以盤算對「開臉」下苦功，也許還有幾分勝算，後來對臉刻畫自創一格。

台灣第一位雕塑家－黃土水

林起鳳美名響於全省，日後被譽為台灣第一位雕塑家的黃土水就是受林起鳳影響才走上雕塑之路。黃土水之名，雕塑界無人不曉，但他和林起鳳的淵源，常被大家忽略了。

黃土水的父親是木匠，是人力車座的工人，父死隨母搬家到大稻埕真人廟口，舊稱「石橋頭」，也就是今稱第八分局旁，當時黃土水十四歲，舅父施戊已是相命師。常幫客人裝金身(幫人訂做佛像)、看風水。幫人按神位是相命師賺錢項目之一，當時黃氏常跟舅父到佛雕店訂作佛像，認識雕刻店的老闆林起鳳，還有林起鳳的幫手，陳邦銓。這兩位是當時佛雕界公認的兩位高手，一直到今天還沒人能超越他們兩位。林起鳳因沒帶妻小來台，又被日本統治回不了大陸，他將思念妻兒的感情投在黃土水身上，我猜黃土水小時候一定長得很可愛，林起鳳毫無保留的教導黃土水木雕和泥塑，黃土水當時學了起鳳師幾成技術已經無法知道，以黃土水又要讀書又要學實作技術，就算學有五成已算非常了不起，可不要小看這五成功力，這已是打遍天下無敵手。林起鳳曾遠渡重洋到日本探視黃土水，可見有多麼疼愛他，基隆陳昭明先生收藏有《藝術家雜誌》，其中刊有一張林起鳳與黃土水的合照，可惜沒人知道倆人的關係。

林發本按推算至今應一百五十歲，林起鳳少他幾歲也有一百四十多歲了，他們可說是早期福州派泥塑最傑出之高手。

佛雕界最傑出的全才－林福清

福州木雕方面，首推林福清。林福清是福州人，生於西元一八九〇年，按年齡推算已有一百一十二歲，他是佛雕界最傑出的全才，一般會塑就會雕，但只能專精一門，而林福清卻兩項都精通，可惜傳人僅兩位。福州發源地，人才普及，要在高手雲集之地闖出名號極其不易，福州老師父林希曾被公認為土木雕塑狀元，是一位全才雕塑的高手，他門下小徒弟潘德十八歲尚未出師，私自渡海來台，他承認僅學到師父十分之三功力不到，初到台灣技術確

實還不是很好，後來到日本人的雕刻工廠當廠長，奮發向上，四十歲技藝達到巔峰，後來廣收門徒，全省各地均有其徒子徒孫，是木雕界第一大派，被稱為「求真派」，但因為此派師傅到處流動，現在已不分派系。

來台從事佛像藝術者工作共分二大派。除了「求真派」外，還有「蘆山軒」派，這兩派徒眾遍佈全台，卻都有不成文的規定，收徒以福州子弟為第一優先。兩派的門徒互不往來，更可笑的是，開臉的技術和線路，傳媳不傳女，獨門技藝不外傳，徒弟也不例外。也因此這幾十年的一脈相傳獨門技藝保留在台灣，未曾流傳他地。針對這一點，我想提出日本的雕佛技巧做為證明。

日本人學術精神是很可怕的，他們每學一樣東西，不僅學會別人的技巧，而後續繼續研發更精密；比方喝茶，他們就弄出一套「茶道」。日本的雕佛技術也是由中國學過去的，如唐朝時為了避材料免龜裂，而研發而成塊狀組裝的神像木雕門技術；這門技術，竅門在接續的地方；一旦組合後，你很難用肉眼去分辨接合的地方在那裡。比方頭接的定點在耳朵後面，手的定點在手環，衣服的定點在開岔處，選了相同紋理的木材，再加上好功夫，根本認不出它是組裝而成的。我所要提出的是，塊狀組裝的技巧再好，也比不上「一體成形」的作品。但何以日人沒學會呢？尤其日據時代，日本人的美術能力遠強於台灣，理當能取走雕佛技術的精髓。他們是不願學，還是學不會？這是有差別的，我認為是後者成份居多。以日本人不怕吃苦的精神來看，恐怕不是毅力不足的問題，我想原因正在中國傳統「傳媳不傳女」這種習俗，因而將這門技術留在台灣。

台灣近百年的泥塑創作

不可諱言的，神像雕塑是早期台灣泥塑的主要題材，畢竟當時來台灣的師傅志不在藝術創作，對他們而言，先求溫飽比較實際。日據時期時由日人推動美術教育及運動，奠定了學院派的地位，致使台灣的近百年來雕塑技藝，主流多為學

院派。所謂學院派，大多直接或間接傳自法國，民國前十二年，巴黎舉行世界博覽會，時法國雕塑家羅丹年六十歲，也在巴黎舉行個展，當時日本派出數名木匠到法國見習，其中一位留巴黎替羅丹做木工，娶法國女子，歸化法國，是日本雕塑界認識羅丹之始，此後日本的風格大受影響。

而台灣受日本影響，台灣雕塑在日據時代，風格與日本同樣步調，這風格在戰後國展、省展、台陽展中持續發燒。

五、六十年代，「東方」、「五月」所捲起的抽象主意狂潮，對台灣的雕塑並沒有發生大影響，只有少數的雕塑家脫穎而出，如楊英風、李再鈐，只可惜並沒有改變大局。

七十年代的鄉土運動炒翻天，中國時報的「人間副刊」捧紅了洪通，更成功塑造了朱銘「鄉土」的形象。一時間，許多雕塑家皆投入鄉土的題材創作，然而真正能「傳神」的作品卻不多。

八、九十年代，雕塑有了多元的發展，不僅是主題選擇性多，呈現方式也多變，甚至在材料上，也不再以木材與泥土為主。

泥塑在台灣——
我的經驗分享

總的而言，泥塑和雕塑是相近的，會雕刻一定會塑形。台灣的泥塑除了上述的佛像造像，與後來的美術泥塑外，廣義的泥塑，還包括「交趾陶」、「石灣陶」等製品，台灣從事這行業的人為數不少。清朝中葉，有一位極負盛名的葉麟趾，號稱「葉王」，擁有頂尖的交趾陶技術。目前台灣交趾陶業者眾多淵源於葉王。台灣的石灣陶則遠遠不及大陸景德鎮的技術，相對而言，交趾陶是比較出名的。泥塑是先民智慧的累積，就像是「瓷器」，是先民從煉丹中無意發現的，瓷器的技術讓西方國家人士感到非常驚奇，到底瓷器是如何製造而成，他們百思莫解。泥塑的製造方法，材料是和我們小時候老家「土角厝」建造方法極接近，方法是很原始，卻又很科學。大陸因為文化大革命，這門技藝已失佚，台灣這小島

無意間保存下來。但不久的將來可能會徹底消失。

至於泥塑的難能可貴，我想還是在它「一體成形」的精神。

以我拿手的木雕創作來說，一體成形的雕塑作品，尤其是「圓雕」，尺寸愈大愈難處理。難度在於大件作品，不可能站立雕塑。必須處理的範圍太廣，假設讓木頭豎立著雕，準確度雖然高，但使用鋸子非常困難，斧頭也無法下手；加上木材本身重量實在不輕，除了平躺下來做沒其他辦法。問題就出在這裡，這麼重的木頭無法做一半把木頭扶站起來，檢驗準確與否，然後再讓它平躺再繼續雕刻。必定要等全部刻好才能站起來，此時往往會發現毛病百出。以神像雕塑為例，如站姿不穩、坐姿不正……等，失敗機率非常高，神像必定要是四平八穩，頭有歪斜些許都不行，不像是藝術品可以用誇張或抽象掩飾，這要靠天份不能靠經驗。客人訂作神佛是單件，尺寸、體態都隨客戶的想法和要求，不可能雕出完全相同的另一尊作品。況且木材很昂貴，大的幾拾萬元，豈容許你有失敗的經驗。

我自己認為，好的雕塑家必須達到精神超脫的境界。這種精神就像是莊子所提出的「庖丁為文惠君解牛」其中的奧義：庖丁初解牛時看到是全牛，後來以神遇，而不以目視，官之止而神欲行，而刀刃者無厚，以無厚入有間，恢恢乎其遊刃必有餘地矣。最後「為之躊躇滿志，善刀而藏之」，這完全吻合創作者作品的感性寫照。由技入道，這道應解釋為藝術。萬物與創作根源是無貧賤高低價值之分，道是宇宙實體，是無形無象，確是無所不在。

這裡要跟台灣雕塑學習者共同勉勵的是，想要「無厚入有間」，必定是在實務上的苦心學習達到一個驚人的份量，才能這樣的「游刃有餘」。在台灣的雕塑界，要找到一個卓然而立的新生代雕塑家並不容易，原因無它，就是因為新生代的雕塑者，缺少了「累積」和「思考」。我想，唯有不斷的練習與累積，才能造就雕塑家的一雙好手；而透過思考與反省，才能創造出真正「傳神」的作品。我不諱言，至今我也還在學習，仍在探求那奧秘，想一嚐「躊躇滿志」的美妙。

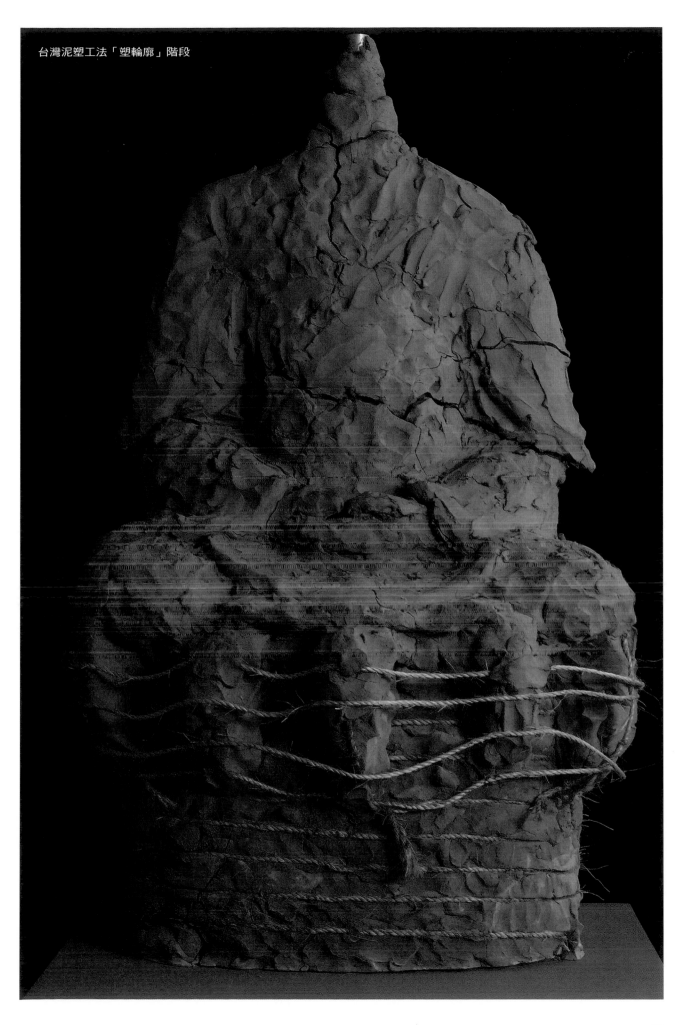

台灣泥塑工法「塑輪廓」階段

彩塑佛像
工藝美術概述

文/劉憶諄（世界宗教博物館展示蒐藏組研究員）

彩塑佛像工藝美術所探討的是針對佛像的彩塑工藝，且將此工藝提昇至工藝美術的層級，主要是因為佛像創作不只具有工藝層面的實用價值，更進一步來說，佛像作品除具有美學上的感官享受之外，應該也要包含佛像藝術的面向。因此，本文在提及彩塑工藝的技術面的同時，也從佛教藝術的角度討論彩塑佛像的藝術性。由此出發，文章的鋪陳將從主題基本方向的界定開始，彩塑工藝與彩塑佛像的發展，現有山西彩塑佛像的特色，到整個彩塑工藝技法的解說，嘗試為彩塑佛像工藝美術做統整的結語。

工藝美術定義

於此提及名詞定義並非要作深入的探討，僅是就本標題下一個基本的定義，以界定本文方向。所謂的「美術」有指造型藝術的意思，也可說是Fine Art 的中譯名詞。而「工藝」所指是偏向具有實用目的的物質產品，則美術與工藝的合成似乎具有矛盾性。事實上相反，「工藝美術」一詞所代表的意涵反倒具有雙重意義，因為工藝美術是指「以美術技巧製成的各種與實用相結合並有欣賞價值的工藝品」[1]。則工藝美術品不僅是具有實用價值的工藝品，也具有精神層面的美感。一般而言，工藝美術品又可分為兩大類，一為欣賞性、裝飾性的美術品，如玉雕、泥塑、壁畫

等；一為實用性、生活化的工藝品，如編織、陶瓷、家具工藝等。工藝美術的發生與人類生活的發展息息相關，特別是生活工藝用品，故研究工藝美術時常常不可忽略時代背景、歷史發展、生活經濟、地理條件、風俗文化等因素，其風格特色往往與時空背景有密切的關聯性。

彩塑[2] 工藝美術應用的範圍多屬第一類的工藝美術品，亦即偏向欣賞性的美術品，如彩繪的小泥偶、建築的剪粘裝飾、彩塑佛像等，其中深具藝術性且列入世界文化遺產的中國敦煌石窟藝術即是世界知名的彩塑佛像代表作。中國石窟彩塑造像的藝術與研究價值是舉世聞名的，然而彩塑造像不僅出現在石窟造像中，中國唐代以後大量的彩塑造像也在全國各地的寺廟中蔓延開來，特別是在地理條件極佳的內陸地區，其中山西地區更保存有晚唐遺風的彩塑作品。從大量跨時空的彩塑佛像作品來看，不僅可以窺見佛像藝術的演變與發展，對於彩塑工藝的探討更深具意義。因此，世界宗教博物館因應2004 年「山西泥菩薩」特展，特別蒐集、整理彩塑資料，希望藉此對於彩塑工藝美術有一深入的介紹，實質將本展覽的教育意義推廣出去。

泥塑工藝發展與彩塑佛像

據考古證據顯示，中國系統性的泥塑作品早於新石器時代就開始出現，但推測泥塑物件可能更早即

開始製作，主要是因為材料容易取得[3]。但因當時泥塑人像自由性相當高，泥塑作品從動物形象、器物裝飾到人物形象都有，與其原始生活的需求有相當關聯性，但無系統的塑造手法可言，僅是代表中國泥塑藝術的雛形。新石器時期所發現的牛河梁遺址[4]，其大量的泥塑女像作品是廣泛分布於祭壇建築周圍，某種程度上可算是具有相當的宗教意涵。不過真正與佛教有關最早的可推測至東漢佛教傳入後[5]，為宗教之故而使中國化的造像藝術得以發展起來，利用中國雕塑獨特的雕、塑、繪結合的手法，奠下了彩塑工藝美術的穩固基礎，並成為中國雕塑工藝的成熟期，使中國彩塑佛像的發展相當成功。再從整體佛像藝術的發展來看，泥塑佛像的起始是由北涼時的河西走廊一帶開頭的，也就是今日聞名中外的敦煌石窟一帶。主要是因為敦煌石窟的砂岩材質不適用一般石窟中以刀雕刻的手法來造像，故改以泥塑的雕塑手法，而成就了今日的敦煌石窟造像藝術。自此之後，因為中國內陸地區的地質條件與氣候條件均適合泥塑彩繪的佛像造像，故漸而發展出相當成熟的彩塑佛像藝術。

中國彩塑佛像工藝美術，是利用泥塑技法雕塑出形體，再以彩繪手法勾畫細節部分。彩塑的關鍵在於彩繪部分，因為彩繪的勾畫可以收泥塑所無法達到的效果，並且可以強化佛像的神韻與風采；因此，彩塑佛像的製作主要應該分以兩部分來看，甚至精緻的彩塑像在彩繪部分是有另外專業的勾繪人士施作的情形[6]。這樣的彩塑工藝美術，不僅將佛教賦予佛像的精神文化與相貌表徵充份表現出來，並將佛的神韻氣色與實質內涵傳達得維妙維肖，這也是中國彩塑佛像藝術成就非凡的原因之一。

中國彩塑佛像概述

佛教從無偶像崇拜發展至一種像教信仰的宗教，造就今日輝煌的佛教藝術成就。以中國佛像藝術的發展來看，早期傳入的印度西域風，經佛教融入中國社會的自我認知過程，至漢式佛像的成熟期，佛像造像藝術的演變不僅在面容、形式、姿態上各有特點，乃至於造像的材質也有所區別，從石材、泥塑，以至於木雕與鎏金，在在顯示佛像造像藝術的多變風采。

中國佛像雕塑首重在「神韻」的表達，且繼承雕刻技巧之外，獨特的「塑」像彩繪手法更是中國佛像藝術的重點。各時代的佛像藝術風格具體說來，在材質、形式、技術等層面均有相當不同的表現。概括來說，彩塑佛像大致可分為三個主要階段來理解：

魏晉南北朝

佛像藝術傳入中國的正確時間並未得知，然於五胡十六國時期，石窟造像的成熟技術開啟了中國佛像藝術的歷史。這時的佛像藝術是中國佛像的草創時期，風格帶有印度佛像藝術的影子。此外，敦煌石窟中的佛像因地質條件改用泥塑彩繪，以取代傳統石雕的方式，這是中國彩繪泥塑佛像的開始。特別是在北魏時期，堪稱為中國佛像藝術的繁榮期，並創造中國佛像藝術的第一高峰。因當時北魏孝文帝推行一系列的漢化政策，且大力提倡佛教，使中國佛像藝術產生本質上的變化。中晚期後中國佛像製作趨於規範化，且已有漢化現象。這主要也是受到當時南方學術與政治因素的影響，使崇尚清談玄學的風氣與宗教結合，士人夫相當程度地加入了佛像造像活動，產生佛像創作的內省和自發性，並進而對於北方的佛像藝術有所影響，漸而發展出漢式佛像的藝術風格。

隋唐時期

隋代的佛像藝術持續石窟造像的發展，以莫高窟的第 427 窟著稱，採取組合式的佛像石窟，其中的三舖大立佛即是典型代表，每舖塑有一佛二弟子。但相較於唐代，此時的塑像還處於摸索的轉變階段，也為唐代的塑像風格開啟了另一個階段。唐朝實是中國佛像藝術史上精采的篇章，主要原因在於佛教於此時已發展至成熟階段，再加上安定的政治社會環境與中外文化的交流，使佛像藝術於此發展至顛峰期。延續前面石窟的開鑿外，興建寺廟的風氣也更盛於以往。整體特點是

改變了隋朝的厚重、生硬的感覺，更顯出謙和樸實、精緻細膩、豐頤圓滿、絢麗多姿的一面，是一種相當成熟的「圓體雕塑」。唐時這種飽滿華麗、豐美圓潤的美學概念，就某種角度看來，正是當時社會蓬勃發展的時代精神象徵。寺院造像部分延續至五代，可以山西境內五台山的南禪寺、佛光寺與平遙鎮國寺為代表，寺院局部塑像雖為後代重修，但仍保有晚唐遺風。

宋、元明清

入宋以後，石窟佛像藝術持續發展，但盛況已不如前，倒是寺院佛像的建置獨具特色，只是此時期的佛像遺存不多，導致宋代佛像不及前代的錯覺。保留下來的佛像雕塑可以號稱「海內第一名塑」的山東長清靈嚴寺大殿「千佛殿」為佳品，其中的四十尊羅漢像的雕塑手法精練成熟，神情姿態萬千、個個生動傳神；礦物顏料的彩繪更顯出精美細緻、清新雅麗的風采。元以後僅存的幾處寺院塑像多集中於山西境內，如山西晉城青蓮寺、趙城廣勝寺，以及新降福勝寺。這些作品雖仿宋風，但仍有上承晚唐至五代風範，呈現體態豐滿、神韻生動的優美姿態。此外，山西平遙雙林寺內的塑像均為明代作品，該塑像均形貌兼備，具有相當代表性。

山西彩塑佛像介紹

佛教傳入山西的時間很早，北朝時極為鼎盛，形成以今大同為中心的佛教文化區，留下著名的大同雲岡石窟遺跡。隋唐時，佛教文化重心轉移至五台山附近，宋、遼、金、元、明、清各代，延續佛教文化藝術的發展，保留相當多的佛教藝術。且因地理條件的優勢，得以保存木構建築與泥塑佛像，成為遺存古代寺院最多、泥塑佛像最全的首善之區，也是研究泥塑彩繪佛像最完整的寶庫。以下分別就不同時代所建立的寺院中的造像來理解山西彩塑佛像的特色風格：

晚唐、五代

這是目前山西地區保存最早的彩塑作品，唐代

初期有吳道子一派的「吳家樣」[7]之氣勢磅礴、形體勁健、超凡脫俗的風格，中晚期則因畫家周昉的創作轉為端莊柔麗、威嚴神聖的「周家樣」特色。以五台山南禪寺、佛光寺與平遙的鎮國寺（圖1）為代表。但此三座寺院的佛像創作者不同，且大部分經過後世重修的結果，雖同為豐滿肥麗的圓體雕塑特質，但有的較顯嬌柔，近於凡俗，有些則顯端莊柔麗，聖潔脫俗。這種佛像創作的變化多樣，是在極微的差異中出現，整體發展是繼承和持續了唐代佛像雕塑的風格。

遼金時期

以華嚴寺為代表，持續唐代「周家樣」的風格，但在佛像端嚴純樸的形塑上，又賦予北方遊牧民族的氣質，如菩薩的豐厚挺健，不顯嬌柔之態。金朝建立後，在佛像的造像題材上轉為多樣化，出現許多新的佛像群，如善化寺大雄寶殿的梵王、帝釋諸天群雕均為代表性作品。此外，朔縣崇福寺彌陀

圖1／山西平遙鎮國寺（周先勤攝影）

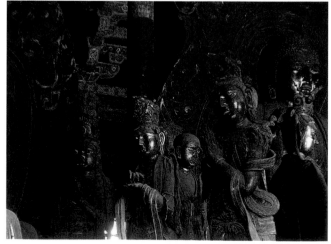

圖2／山西大同華嚴下寺（周先勤攝影）

殿、觀音殿，平遙慈相寺大殿，應縣淨土寺大殿，大同華嚴寺大殿（圖2），善化寺（圖3）三聖殿等多處，也都是金代寺院代表。遼金時代的彩塑佛像承襲唐宋樣式，並因民族性的新刺激，進一步豐富了彩塑佛像藝術的面貌。

宋、元以後

宋、元以後的風格有「周家樣」漸往仍具影響力的「吳家樣」方向靠近的趨勢，是在兩者相互吸收各自長處後而產生新的突破。如晉城青蓮寺的宋塑菩薩像，體態趨於扁平、色彩淡雅、端莊嫻靜。而崇慶寺的十八羅漢、法興寺的十二圓覺、太原崇善寺大悲殿的千手千眼觀音像均為宋元以後的作品。此時期，平遙雙林寺（圖4）的明代彩塑更是著稱的優秀代表作品。雙林寺內的大小彩塑佛像高達千餘尊，這些豐富的彩塑佛像代表作品，體現千姿百態的傳神形象。此階段更大的轉變在於佛像的世俗化，反映現實能力，追求人性的表達。這也是延續

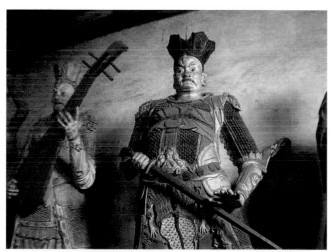

圖3／山西大同善化寺（周先勤攝影）

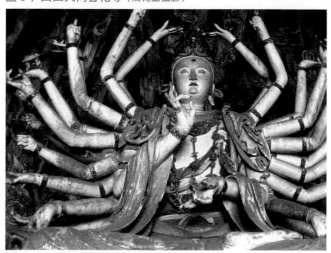

圖4／山西平遙雙林寺（周先勤攝影）

至今的佛像造像風格，是現今最普遍的造像特色。

彩塑製作工法

泥塑的製作方式有五種之多，包括有圓塑、影塑、高塑、壁塑、和懸塑。另外脫胎於中國雕塑技術的佛教造像方法，又有「夾苧像」一種：這是以麻布外貼於佛像胎面，層層修飾再去胎泥而成的造像手法。綜合來說，理論上的泥塑製作基本過程如下：

釘木架

製作時會先釘製木架，做為主體塑像的骨幹，包括頸部、胸腔、脊骨、和下肢。此又稱為「主心骨」，是為構成塑像的基本結構。

繞草繩

以稻草或芒草纏繞在木架上，在主架構外形塑出人物形狀，同時增加塑泥的附著力。

上粗泥

以黏土與稻草合成的粗泥形塑人物輪廓，待其乾燥後再敷上細泥。

敷細泥

細泥是由黏土、細沙及麻纖維[8]合成，在粗泥乾燥後慢慢敷上，同時進一步將塑像臉形、頭冠、身體、座騎等完整形塑出來。

棉花泥

第三層的棉花泥，又稱化妝泥，以黏土、細沙與棉花合成，敷在細泥乾透的塑像外，將細泥已經成形的塑像細部雕塑完整，如臉部五官、身體各部位、與衣飾形狀等，並使塑像更加光滑、堅固。素胎於此完成。

裱紙布

為了要讓塑像更加強固，在表面再貼一層皮棉紙或桃花紙，甚或以麻紗布代替，加強顏色上彩的黏結性。乾燥後再用砂紙打磨得更光滑平整。

白堊粉

混合膠質的白堊粉，作為彩繪底色。

瀝白粉

以粉管將調配的白粉瀝在領口、袖帶花紋、冠甲、法物、瓔珞等，以突出線條與各部位的圖案。

貼金箔

塗漆於貼金箔處，再貼上金箔，準備著色。

上彩繪

彩繪部分是整個塑像中很重要的環節，且塑與彩必須密切配合：塑形時即要對欲敷彩處留有恰當空間，與上彩的打底工作，以收泥塑所無法處理的效果。而彩繪的顏料亦是重要的關鍵[9]。

山西彩塑工法

彩塑佛像的製作依照地區與所取得的材料差異，以及時間、經驗等因素的影響，製作過程與材料也會有所不同。泥塑是以泥來塑出佛像的基本外型與樣貌，亦即是整個佛像的基本架構，而這個架構組成的要素與關鍵在於木架與塑泥的結合，再則是佛像樣貌、形體、姿態與神韻的「塑工」。因此在原則掌握的基礎下，如何變化工法使塑泥的效果達到最佳的狀態，便因人、時、地而區別了。就世界宗教博物館泥菩薩特展的佛像製作來說，世界宗教博物館所邀請的大陸匠師累積近三十年的製作經驗，並師承山西當地傳統製作手法，其獨特的彩塑工法確是相當值得紀錄與研究。以下即將山西匠師的製作過程分以泥塑與彩繪兩大部分來詳加說明。

泥塑成形

＊釘木架：木架是做為主體塑像的骨幹，包括頸部、胸腔、脊骨、和下肢等，是構成塑像的基本結構。

＊上粗泥[10]：以黏土與稻草混合的粗泥敷於木架上，做為佛像整體輪廓的基礎，於此可看出佛像的一般外型與姿態。

＊敷細泥[11]：細泥是由黏土、細沙及棉花合成，在粗泥乾燥後敷上，依序將塑像臉部、身體、座騎等形塑出來。

「臉部」－先將佛像臉部的五官輪廓雕塑出來，並修飾臉部的相關細節部分，如眼珠的嵌入（圖5）、神韻的掌握（圖6）、頭冠[12]的雕塑（圖7）等。

「身體」－再來是將佛像身體的外型與姿態雕塑出來，包括佛像身體主幹、四肢與衣飾部分，但此時有些佛手並未完成，如文殊菩薩、普賢菩薩、自在觀音菩薩等，須等到細泥第三階段：座騎與台座的完成後才製作[13]。於此佛像本尊塑像的基本形體已經完成。

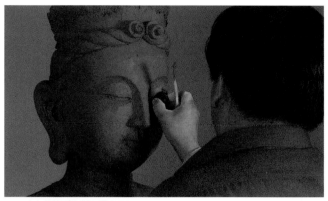

圖5／佛像眼珠的嵌入。

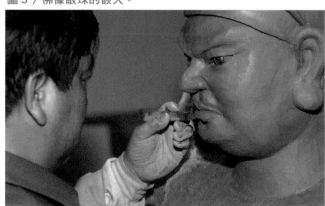

圖6／神韻的表現最重要的是在於臉部表情的掌握。

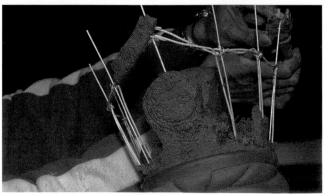

圖7／頭冠的製作需利用鐵絲骨架來支撐。

「座騎」—佛像本尊的素胎完成後，進一步將佛像的座騎如文殊菩薩的獅身、普賢菩薩的象體、自在觀音菩薩台座下的假山與浪花等雕塑出來。最後是佛手的雕塑與修飾（圖8），完整塑像的素胎於此完成。

貼金彩繪

彩繪之前的準備工作相當繁複，塑像素胎的完成後至貼金箔前的一系列步驟均在為彩繪工作打底。並且因為彩塑佛像的上彩部分是整個佛像製作的關鍵，既需將佛像的色彩比例與用色規定鋪陳上去，亦應達到修飾塑泥的效果，使塑像可以呈現該有的形體與姿態之外，佛像所代表的教義精神、神韻氣質、藝術美感等均有賴彩繪的技法與處理，故彩繪步驟也較泥塑部分繁複許多。依照彩繪的處理工序，各步驟詳細說明如下：

* 磨平：首先是處理塑泥的胎面，即是利用砂布將塑泥胎面的不平整處磨平，使塑泥胎面較為平整。

* 滲漆[14]：滲漆是將汽油與漆混合塗抹在磨平後的塑像表面。此時滲漆的步驟主要在於利用汽油的滲入，使素胎的塑泥更加緊實；再則滲漆可使下個步驟中的「膩子」與塑泥結合得更加緊密。

* 刮膩子[15]：所謂的「膩子」是指滑石粉、坏土、膠與少許水的混合物，敷於滲漆後的素胎上，一方面修補素胎的縫隙，另一方面則是為彩繪打底色。通常膩子會上兩層，以加強膩子與塑像的結合，若塑像胎面的裂縫太大，則膩子可能會要上到第三層，以確實達到彌補素胎裂縫的修飾效果。

* 打磨：兩層膩子的修補與打底之後，必須再以紗布做最後的修飾工作，使塑像達到光滑平整的效果。

* 滲漆：這個階段的滲漆，是作為彩繪底色。亦即是理論步驟中的白堊粉階段。

* 出圖案：於此開始即是為了貼金箔而作準備，所以並不是塑像整體的處理，而僅是針對即將貼金箔的地方做準備。首先是在領口、袖邊、瓔珞、

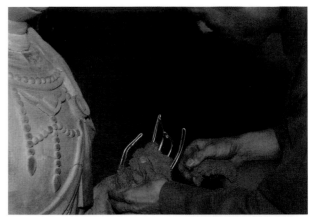

圖8／佛手的製作是細泥步驟中最後的工序。

圖9／在瀝粉前先以鉛筆描繪衣邊圖案。

頭冠、甲胄等以鉛筆描繪固定的圖案（圖9），再進行瀝粉。

* 瀝粉：瀝粉所用的材料是坏土、膠與顏料等的混合物[16]，於上述圖案部分進行描繪的動作，增加衣飾圖案的立體感，並突顯金箔的效果。

* 滲漆：此時的滲漆改用與金箔顏色相近的黃色，塗抹於將貼金箔的地方。第一層滲漆主要還是使膩子貼實於塑像上，第二層滲漆則是為了金箔的黏貼。

* 貼金：貼金箔的關鍵在於時間上的掌握，必須在第二次滲漆後，漆面達到七分乾的時候貼上，如此不僅可以利用滲漆的黏結性使金箔附著上去，金箔也可以平整的覆蓋在塑像上，而不會因金箔的材質輕薄而導致皺摺的產生。

* 上色[17]：彩繪顏色施作時主要分為兩大部分：一是大色，即是較大範圍的顏色，分以2-3次即可完成，如佛像皮膚、佛像衣服與台座；另一個是斬色，所謂的斬色是指漸層色（圖10），即是在天衣邊無修飾圖案的地方，以同色系不同色階的顏色來表現色差的漸層效果。

最後是台座顏色與貼金箔處的細部修飾。

* 點睛：在整個佛像彩繪過程中關鍵的部分，也是最後的修飾在於佛像「五官」的描繪（圖11）。即是在最後的「畫龍點睛」中，將佛像最重要的神韻與氣色表現出來後，整個彩塑佛像的製作可算是完成。

彩繪顏色的使用

佛教僧人在服飾顏色使用上有嚴格的規定，必須避免用標準的青、黃、紅、白、黑原色，而選用原色中間的模糊色，這樣故意破壞原色的用法稱為「壞色」。主要用青、黑、木蘭（茜）三色，最多的是所謂的柿色，此色是利用木、樹皮、鐵泥等混染而成，這就是一般袈裟的顏色。

圖 10 / 漸層色的表現通常是在無圖案的衣邊、天衣等處。

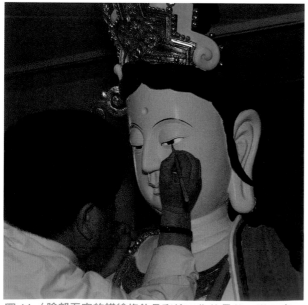

圖 11 / 臉部五官的描繪修飾是彩繪工作的最後一道工序。

由此可知，佛教的用色有基本的規定。但彩塑佛像色彩的運用也有其基本的原則可循，就中國彩塑佛像色彩的使用來說，魏晉時期比較簡單，南北朝開始出現「暈色」：即是以色調深淺層次的變化來增加塑像的立體感，進而產生各種色調的變化。色的調配主要分為「大色」、「二色」、「暈色」（圖12）。

「大色」就是礦物或植物原色，但仍需經過調配後才能使用。如銀朱需加入膠液混合，再以清水稀釋使用。其他如佛青、石黃、雄黃等也是加入膠液來調配而成，只是膠液的數量不同（圖13）。「大色」的使用主要是在佛像大範圍的面積上，如佛像皮膚、衣服、與台座等。「二色」則是在原色（即大色）基礎上加入不同數量的白粉調配，此色系比大色淺一個色階。「暈色」也是在原色上加入粉末，使顏色比原色淺兩個色階，用以增加立體感與深淺相間的效果。此兩色就是山西匠師所謂的「漸層色」，用於自在觀音菩薩、脅侍菩薩與韋馱的衣帶上，以襯托出同一色系不同色階的效果。

值得一提的是，彩繪顏色的使用不僅在於顏色調配上的掌握，特別是在調色後、著色前，為了增加顏色的固定與均勻，還必須適時加入膠、礬、與漆。膠是用來混合顏色，產生附著力，防止顏料剝

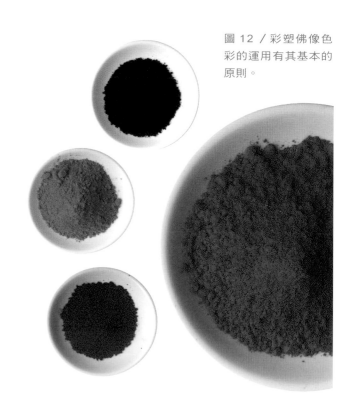

圖 12 / 彩塑佛像色彩的運用有其基本的原則。

圖 13 ／ 顏料必須經過調配後才能使用。

落。礬則是固定顏色，特別是需要上幾層不同顏色
時，讓顏色不會互相混合，並防止發霉。漆可以使
顏色表面更加光滑、有韌性，讓顏色溶劑不受溫、
溼度的變化而引起龜裂，保持鮮明的色澤。

結語

　　彩塑佛像不僅是相當精緻的工藝手法，彩塑佛像
的美術意涵與價值更不容忽視。因為佛教造像藝術
的特點在於結合形式上的美感，與傳達佛像本身的
宗教意涵，意即在佛教藝術美感中蘊含著一種信仰
的因素。中國佛教藝術歷經數千年的演變，恰如其
分的反映各時代背景與發展，成為整個歷史的忠實
紀錄者。中國彩塑工藝起源甚早，佛教傳入後與中
國文化結合而發展出獨特的彩塑佛像造像體系，工
藝技法如日純熟、彩塑技巧各有時代特色，傳承沿
襲至今，彩塑工藝在不斷的推陳出新之中更顯出變
革之後的精緻。可知工藝技術面的傳承不是在於一
成不變的交接與守成，反倒是因應時代趨勢而變異
的融合創新，更顯出一門工藝的不朽之處。彩塑佛
像在藝術面的表現，吸取各時代藝術風格的轉變，
更以「青出於藍」之姿突出於佛像藝術領域中，以
完整詮釋佛像「形神兼備」的要素為特長，使佛像
創作更具美感、佛教尊者的面貌也更顯精采。

註釋

1 中國美術辭典（1989）：頁480。

2 彩塑的製作至少有兩種材質的做法，一是傳統利用
泥塑雕塑而成的作品，進行彩繪而成；另一個是現
代利用玻璃纖維的材質翻製成塑像，再進行彩繪而
成的。本文中所提亦即是世界宗教博物館2004年
「山西泥菩薩」特展中所展演的佛像創作，是屬於
第一類的作品，故本文中所提的彩塑作品均為此
類。

3 金維諾（1994）：頁3。

4 牛河梁遺址位於中國遼寧省，是屬於新石器時代的
遺址，也是我國目前發現最早的原始宗教遺址。其
中的「女神廟」主體建築具有相當完整的建築設計
與空間規劃，建築技術也已達相當的水平，建築中
的神像群的塑像均相當於真人大小的尺寸，老少皆
有、姿態各異、塑像精準；塑像的技術已經非常成
熟，有以稻草包紮的木架、粗細泥之調配、胎面打
磨與上色等，顯示出當時塑像的掌握已經具有相當
高的程度。（中國美術全集‧雕塑編1
（1994）：原始社會至戰國雕塑。台北：錦繡）

5 中國佛教文化研究所（1991）：頁353。

6 唐代有「塑畫分工」之說，即是「造像的塑者是一
人，裝彩是另一人，造像背光的雕刻又是一人。」
（劉道廣（1999）：頁104。）

7 「曹家樣」、「張家樣」、「吳家樣」、「周家樣」
原是佛畫創作的四種風格，同時也影響了佛教藝術
中的佛像造像樣式。其中的「吳家樣」即是以吳道
子為代表的流行樣式，其特點是形象雄勁、超凡脫
俗；又有一說是吳道子擅長於線條的描繪與變化來
呈現一種「風吹衣動、飄然若舉」的感覺。而「周
家樣」則是因為畫家周昉的影響，轉為端莊柔麗、
蕭穆慈祥；其特點是不僅將佛像的外型塑造出來，
更重要的是能將「佛性」也表現得淋漓盡致，使人
可以意會到佛像內在氣質與端嚴蕭穆的慈悲心腸。

8 麻纖維的材料主要也是為了增加塑泥的附著力，因
此只要是纖維細長、豐富的材料即可，如稻草、芒
草、棕櫚等。

9 彩繪顏料的重要性是決定彩塑佛像保存的重要因素，歷代彩塑佛像之所以可以保存近千年而不剝落的原因，是由於當時所使用的顏料均為天然的礦物或是植物顏料。礦物顏料不易起化學變化而使色彩改變，並且具有覆蓋性與隔絕性，乾燥後可以形成一層保護膜，防止濕氣與日曬，保護塑像。有些植物顏料甚至具有毒性，可防止蟲害。

10 與理論彩塑做法有一點出入的部分，首在粗泥與木架中間的「繞草繩」階段。根據山西匠師的說法，原本他們在學習彩塑佛像的製作時也有繞草繩，但因草繩的纏繞必須相當有技巧，若無法掌握草繩此素材的效用，使草繩與木架緊密結合的話，反而會產生反效果，而讓塑泥鬆垮，無法貼實於木架上，影響整個塑像的整體感。因此他們發現若將粗泥中的稻草成分增加，使粗泥更具有附著力，則同樣可達到原本繞草繩的作用。不過，他們也特別指出，初學者在製作大型佛像時仍應依據基本做法，不應模仿他們因經驗累積而採用變通的技法。

此外，為防止日後塑像的塑泥脫落，稻草的纏繞是方法之一，其二即是利用所謂的「打椿」的步驟，也就是本次特展山西匠師所使用的方法：將木塊釘在即將敷上大片塑泥的地方，如身體的胸部、座騎的地方等。

11 細泥與粗泥的成分不同，主要是由於兩者的作用不同而定。粗泥部分主要是塑泥的第一層，必須利用纖維類的材料使塑泥增加張力與韌度，並加強塑泥間的緊密性。細泥則是要具有高度的可塑性，且有一定的細緻程度，才能將佛像的形體、姿態、樣貌等雕塑出來。

12 頭冠的雕塑必須藉助鐵絲的架構，以此攀附在佛頭兩側、上緣等處，並藉此變化出頭冠的各種形狀。鐵絲架構的作用如同木架構一樣，是作為塑泥的雕塑基本結構。

13 佛手的雕塑如頭冠一樣必須有一個鐵絲骨架，但因佛手通常突出於佛像身體，考慮到可能因其他大部位的雕塑而碰撞，在佛像本尊製作過程中是最後才製作的。

14 山西匠師指出，滲漆的工法非常重要，在彩繪之前會在各工序之間穿插重複數次，如刮膩子之前、刮膩子之後、貼金箔之前等。其意義主要是使塑泥結實，並與外層的膩子、金箔等結合在一起，因此漆色沒有固定，主要是依據不同工序中的要求而定。如刮膩子之前，可採用各種顏色的漆來與汽油混合，如黃色、鐵紅色等；刮膩子之後，為配合膩子的白色，則會使用白色；最後的貼金箔前，搭配金箔的顏色，使金箔的效果突顯出來，又選擇黃色漆來調配。另外，有時候貼金箔之後，為了保護金箔也會再進行一次滲漆，此時選擇透明無色的漆來搭配，則會增加金箔亮度，並且保護金箔不受灰塵，或人體接觸等的破壞。

15 刮膩子的工序是山西匠師獨特的手法，主要是取代一般做法中的裱紙布與白堊粉的階段。據山西匠師指出，裱紙布主要是修補塑泥的縫細，使塑泥胎面更加平整，以方便上彩。但是因為紙布所能處理的面積較大，對於細節部分如頭冠、領口、衣邊等局部地方會造成干擾，反而影響原本塑泥的精緻部分。刮膩子則不同，因為膩子是液體的，並且有泥土成分，這樣可以修補到佛像的細節部分，反而是可以突顯塑像的精細程度。再則，膩子的白色可以取代白堊粉，作為彩繪的底色，而不需再有白堊粉的工序。

16 在大陸地區，瀝粉所用的材料是鈦白粉、膠與淺色顏料的混合，與理論上的白粉材料相近。

17 彩繪顏色是以天然礦物顏料加入少許膠、水來調配，顏色的色階則是利用膠液的數量不同調配而成。以此次彩塑佛像來說，其色彩的運用，即是標準的中國佛像雕塑用色原則，利用顏色的色階差異來表現漸層效果，並且在局部位置加繪圖案，以增加佛像生動活潑的氣色。

參考書目

中國佛教文化研究所編（1991）：《山西佛教彩塑》。香港：中國佛教文化出版。

呂石明等（1981）：《中國宗教藝術大觀1》。台北：自然科學文化。

吳山主編（1991）：《中國工藝美術辭典》。台北：雄獅圖書。

金維諾（1991）：〈論山西佛教彩塑〉《山西佛教彩塑》。香港：中國佛教文化出版。頁 11-14。

沈柔堅主編（1993）：《中國美術辭典》。台北：雄獅圖書出版公司。

王光鎬主編（1994）：《明代觀音殿彩塑》。台北：藝術圖書出版。

吳焯（1994）：《佛教東傳與中國佛教藝術》。台北：淑馨出版公司。

賴傳鑑（1994）：《佛像藝術》。台北：藝術家出版。

李大蕙（1997）：〈中國佛教中的佛、菩薩與羅漢〉《藝術家》。台北：藝術家出版。頁 256-266。

李雨航（1997）：《明清佛像》。台北：藝術圖書。

林保堯（1997）：《佛像大觀》。台北：藝術家出版。

林保堯（1997）：《佛教美術講座》。台北：藝術家出版公司。

陳奕愷（1997）：〈鐫石法相之美－國立歷史博物館「北朝佛教石雕藝術展」〉《藝術家》。台北：藝術家出版。頁 239-255。

葉渡主編（1997）：《慈悲的容顏：中國佛像特輯》。台北：藝術圖書。

藝術家資料室（1997）：〈中國古代佛教造像〉《藝術家》。台北：藝術家出版。頁 267-269。

吳健（1998）：〈再創石窟藝術輝煌〉《敦煌佛影》。台北：藝術家出版。頁 8-30。

全佛編輯部（1999）：《佛菩薩圖像解說一：總論、佛部》。台北：全佛文化。

全佛編輯部（1999）：《觀音寶典》。台北：全佛文化。

金維諾（1998）：〈從敦煌藝術看佛化的形式和流派〉《敦煌佛影》。台北：藝術家出版。頁 36-70。

蘇瑩輝（1998）：〈敦煌千佛洞的壁畫與佛像雕塑〉《敦煌佛影》。台北：藝術家出版。頁 178-198。

林言椒主編（1999）：《中國佛教之旅 8：晉魯響佛號》。台北：錦繡出版。

楊維中等（1999）：《中國佛教百科叢書・儀軌卷》。台北：佛光文化。

劉道廣（1999）：《中國佛教百科叢書・雕塑卷》。台北：佛光文化。

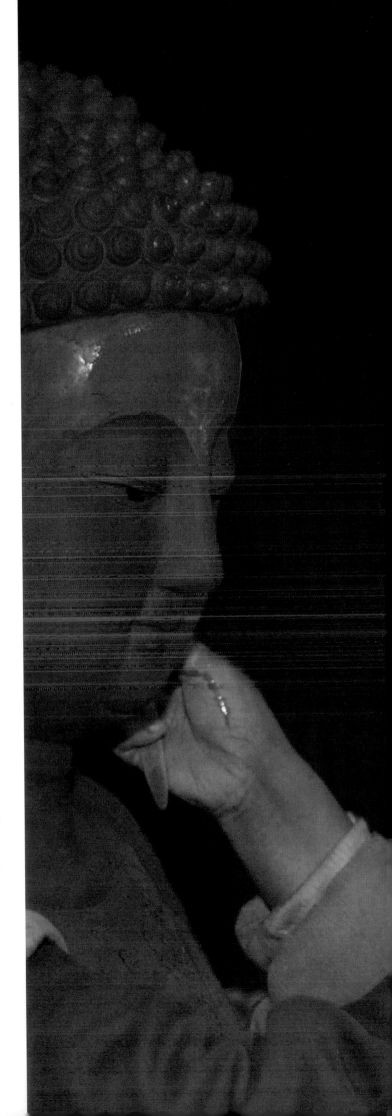

第二篇

彩塑工法大公開

山西彩塑步驟解析

文/馬珮珮（世界宗教博物館展示蒐藏組研究員）

「彩塑」意指表面著有彩色妝鑾的一種塑像，一般在黏土裏摻合少許棉花及纖維，搗勻後，製成各種人物的泥坯；後經陰乾，先上粉底，再施彩繪。

一般來說，彩塑像的製作依時代及區域不同，材料和技術的突破，加以匠師自身對於製作經驗的體會，使得彩塑製作也不斷在過程中求進步。山西地區因地處中國內陸，氣候及環境有利於彩塑像保存，遺存的晚唐、五代到明清的佛教彩塑為全中國之冠，因而成為現今佛教彩塑藝術考古的重點區域，如五臺山以及素富盛名的大同、平遙等地，皆為佛教藝術的勝地。因佛事興盛，現今當地仍有少數民間藝匠從事彩塑佛像的製作，以傳統的手法為新建廟宇製作菩薩塑像。

以本次世界宗教博物館「神氣佛現－山西泥菩薩展」的彩塑製作為例，幾位匠師皆來自於山西省中部鄰近五臺山區域的縣份—代縣；本派泥塑老師傅梁荔燕自北京工藝美術學院畢業，精通繪畫與雕塑，泥塑的佛像作品頗具古風。匠師石增西師承梁荔燕，二年後出師立業自組大五臺山天順泰彩塑組，收弟子十人，近二十年於中國大陸各地為佛寺塑像，作品遍及廣東、福建、湖南、衡陽、甘肅、蘭州、武威、張掖、酒泉、玉門、嘉裕關、新疆、內蒙包頭等地大小寺院數十座，塑像數千尊。本次隨同來台製作彩繪泥菩薩塑像的尚有籍國軍、陳宏亮兩位小師傅，年紀輕輕都已從事佛塑工作六、七年以上，製作技法相當純熟、俐落。

石增西至各地製作彩塑像，材料多在當地就地取材，以既定工法施作；做法又以現代材料所提供的便利性加以改良。本次來台製作泥菩薩塑像，除須克服兩地環境及氣候差異對泥塑製作的影響外，最重要的是在台灣當地尋找合適的泥塑材料。經過材料比對之後，用於泥塑製作的主要原料—土，選用台灣的苗栗土，因其黏土質的成分類似山西所使用的黃土；其餘施作材料及工具除泥塑敷彩所用之彩繪天然石色由大陸帶來外，仍多於台灣選購適用者。

觀察其彩塑製作工法，發現與理論論述中所記載的傳統做法又有所差異，主要是在上彩繪前的修補與打底工作，使用了現代的材料和方法加以改進。其中「刮膩子」和「滲漆」指的都是泥塑完成後上彩繪前的表面處理功夫，用汽油混合油漆滲入泥塑表面，增加泥塑的強度後，再均勻塗上一層水膠及滑石粉混合而成，軟硬適中的「膩子」，一方面補平泥塑表面的縫隙，一方面做為彩繪打底之用。這樣的泥塑表面處理，取代了過去古法中裱紙布及上白堊粉的步驟，是山西匠師引以為豪的獨特技術。山西泥塑師傅改良的工藝技術是隨著材料及工具的演進以及在製作過程中的體會而來，足證傳統的泥塑製作不是一成不變的道理。

因難能可貴的請到了山西匠師現場製作泥菩薩，世界宗教博物館首度嘗試將整個展覽製作過程公開的「生態式」展示法，讓對於彩繪泥菩薩像製作有興趣的觀眾得以一窺其中奧秘。在山西匠師來台的數個月中，從開始製作彩塑作品的骨架開始，就開放觀眾進入參觀，觀眾彷彿進入了泥塑工作室，可以近距離仔細觀看整個泥塑製作的過程；隨著泥塑製作的進程，細軟的泥巴逐漸一點一滴成形，在泥塑上粗泥、敷細泥直至彩繪完成的各個階段，皆可領略彩繪泥菩薩像製作的的精湛技藝。

中國彩塑藝術的豐富內涵，於製作過程中可見一般。以泥塑技法塑出形體，用彩繪手法勾畫細節，相輔相成，生動傳神的表達了造像的質感；而與佛教藝術結合的彩塑像被賦予了對宗教典範的嚮往與期待，更是在造型及神韻上都力求極致的圓滿與完美。

數千年來，中國的民間藝匠對於社會民情的觀察以及世俗經驗的體會，化為彩塑作品忠實紀錄著中國佛教彩塑藝術的發展；也反映出現實大眾對於宗教理想需求的熱切；傳統彩塑工藝的製作透過代代師徒傳承，時至今日，已無形中成為重要的國寶技藝。

依製程將世界宗教博物館「神氣佛現－山西泥菩薩展」八尊彩塑像所使用的材料及工具分述如後。

釘木架

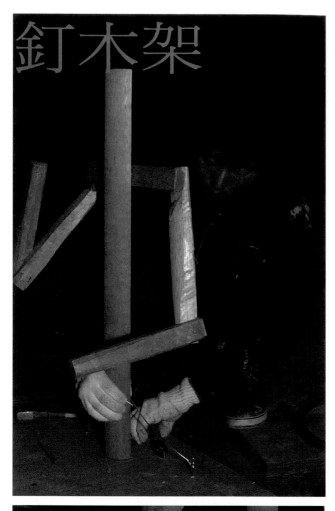

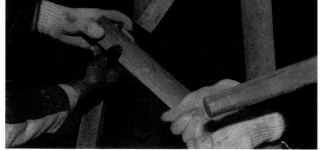

〔工法說明〕

→釘木架是製作泥塑像的第一個步驟,主要為了形成塑像的骨幹結構。

→使用二米長,直徑八到十公分寬的原木,以斧劈削成佛像的「主心骨」,開始按照塑像的比例,以釘子及鐵絲釘組基本造型,包括頸部、脊骨和下肢。

→另使用寬3尺、長6尺、厚4.5公分的木板裁切成合適大小,釘製佛像上身身軀、蓮台、座騎等。完成的木架結構上必須加釘上許多小木塊,以便於上粗泥時用以抓附塑泥。

→韋馱及脅士菩薩等造型的天衣飄帶或普賢菩薩座騎白象的象鼻等帶有曲線造型的部分,則用三號鋼筋彎折成形。

〔材料介紹〕

鐵絲

斧

鐵鎚與鋸子

老虎鉗

原木、木板

釘子

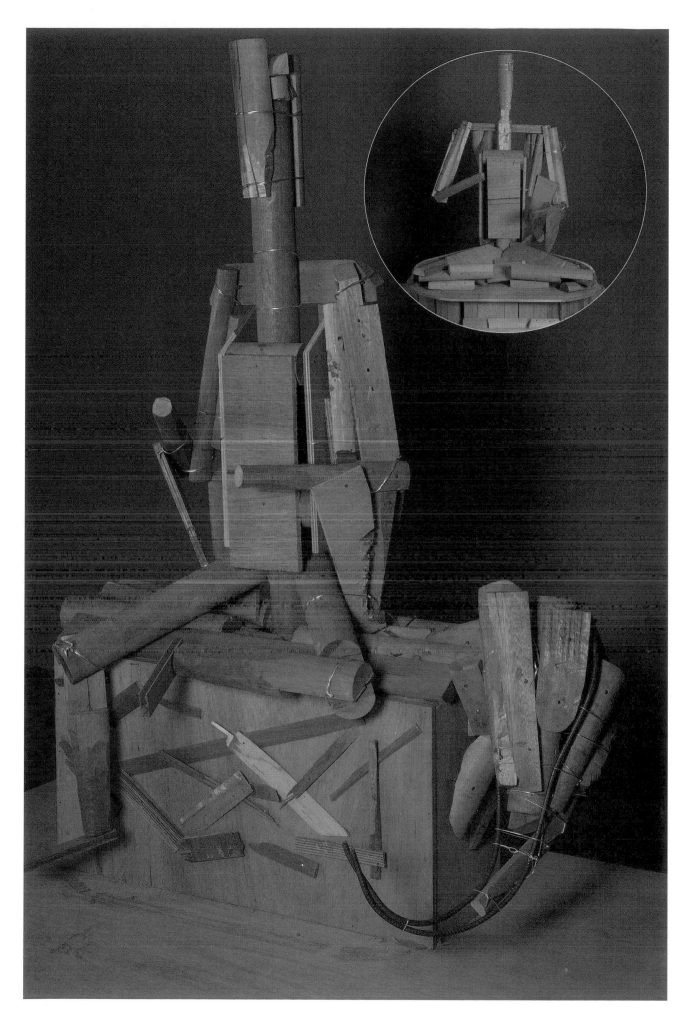

上粗泥

〔工法說明〕

→用於製作泥塑的土質須帶有黏性。大陸匠師選擇台灣的苗栗土，認為土色及黏性都接近山西所使用的泥料。

→粗泥為泥塑製作的第一道泥，是為佛像整體輪廓的基礎。製作粗泥時，先將剁成三十公分長的稻草混入土中再加入水打成泥漿敷於木架上，加入稻草可以增加泥土的強度與連結性，敷泥時注意泥的厚薄必須平均，粗泥完成時可看出佛像的一般外型與姿態。

〔材料介紹〕

苗栗土

稻草

水

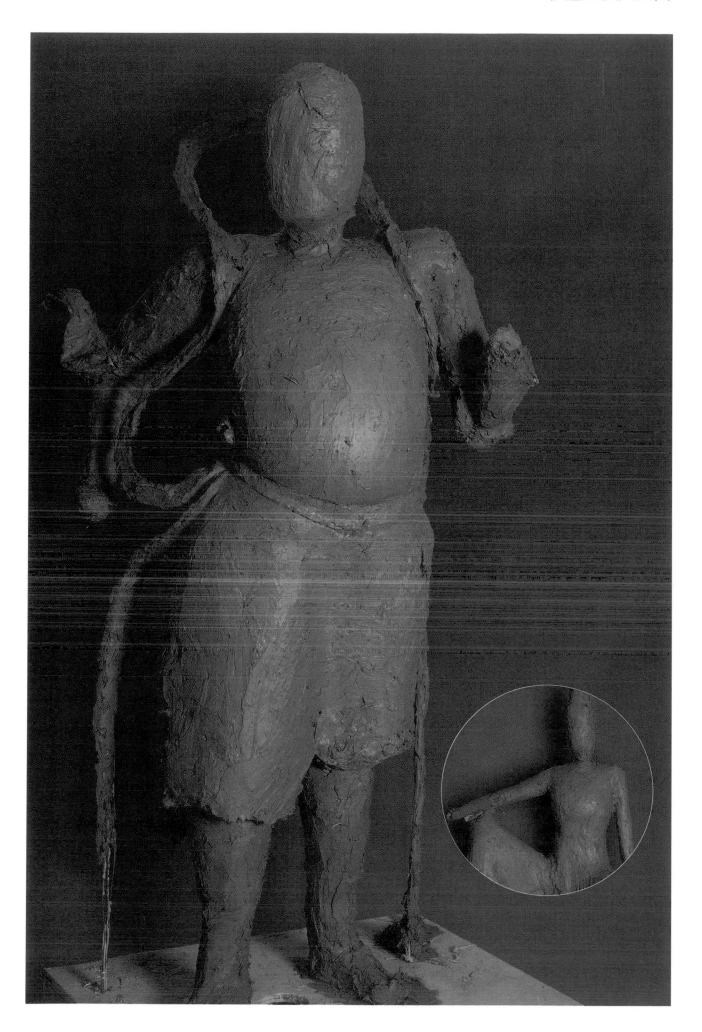

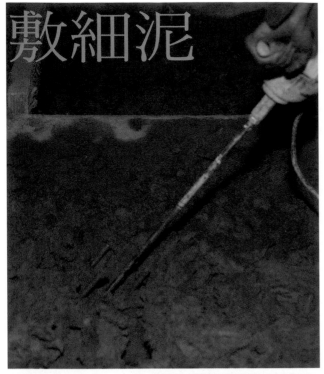

敷細泥

〔工法說明〕

→細泥是由黏土、二十目紅砂和天然棉花加水混合而成，加入紅砂及天然棉花的細泥具有良好的塑性，經過摔打讓混合物更加均勻。

→在粗泥乾燥後一層一層敷上細泥，以雙手為主要工具，捏土為形，慢慢塑出泥塑細部的神態和形象。泥塑細泥的部分，著重雕與塑的功夫，山西匠師的工法是先從佛像的面部五官開始雕塑，往下塑造身體四肢及衣飾的細節，最後才是菩薩的座騎、蓮台以及假山海浪。

→塑像的細節如手部及鏤空的頭冠等較細緻的部分則加入彎折成形的鐵絲，做為支撐細泥的骨架。

→另外，佛像的螺髮及天王的甲冑則另外刻出不同形狀的石膏模子，製作出模具化的小單位，以油漆刷沾取沙拉油塗於石膏模內層，在模子內塗抹沙拉油的動作，是為了讓填入模子的細泥能夠順利脫出沾黏於需要造型的部位。

〔材料介紹〕

黏土

二十目紅砂

天然棉花

水

鐵絲

石膏模子

油漆刷

沙拉油

大竹刀

小竹刀

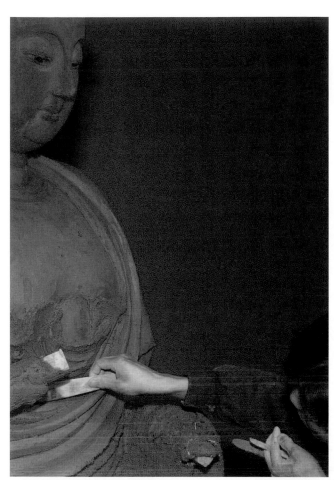
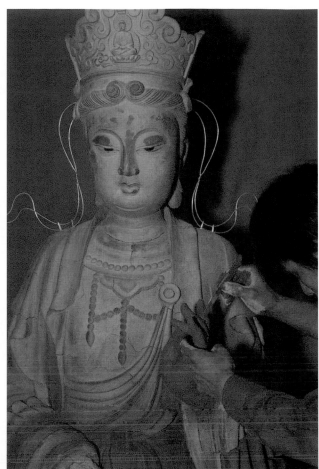
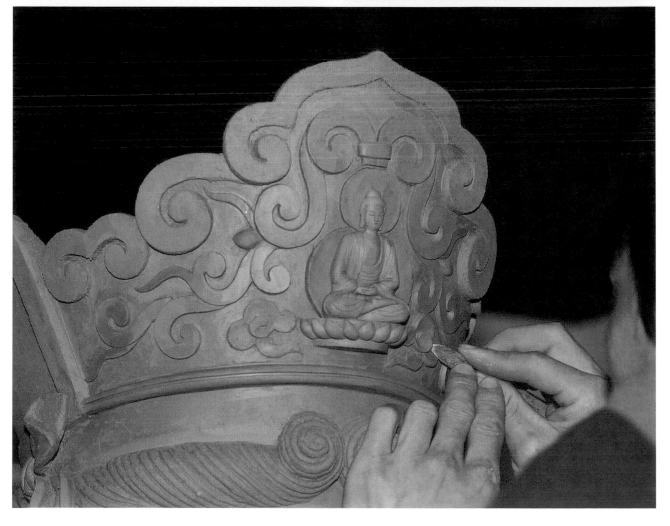

打磨

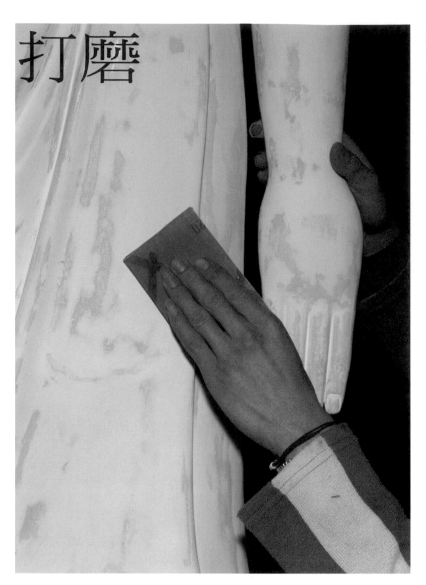

〔**工法說明**〕

→泥塑的細泥完全乾燥後，開始進行塑像的表面處理以為後續彩繪工作做準備。

→選擇80目、100目及120目等三種粗細不同的砂布，將塑像表面的不平整處修磨整齊，使素胎光滑平整。製作泥塑的過程中必須至少打磨兩次，分別在滲漆前，與刮膩子之後。

〔**材料介紹**〕

80目砂布

100目砂布

120目砂布

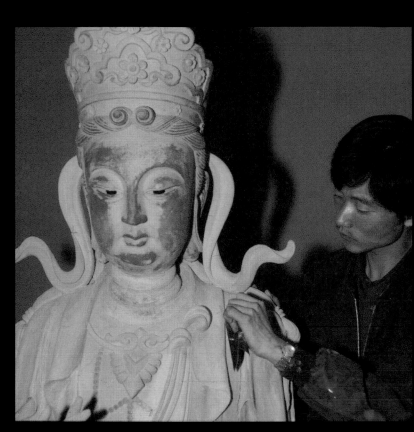

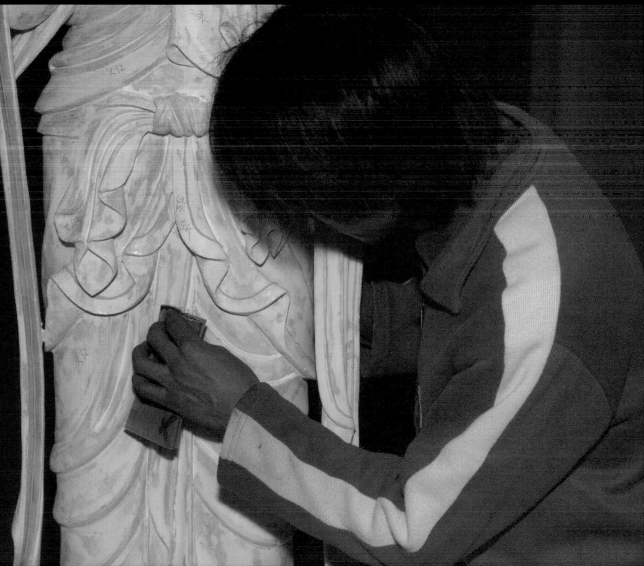

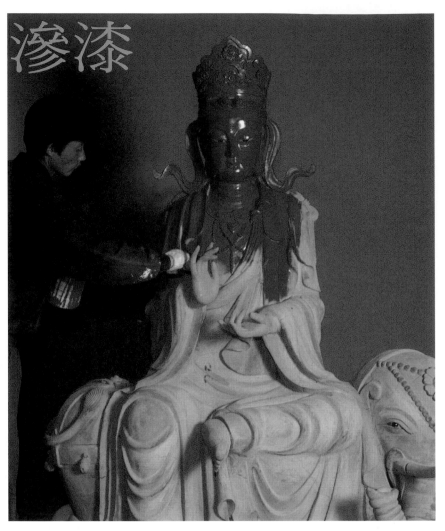

滲漆

〔工法說明〕

→將油漆與汽油混合後,以油漆刷沾取塗抹在打磨後的塑像表面,滲漆的作用除了使原來的塑泥緊實之外,最主要的功能是使修補塑像裂痕及彩繪打底的「膩子」與塑泥結合得更緊密。故在泥塑進行刮膩子前以及貼金箔前,均會一再進行滲漆。

→滲漆選擇的油漆顏色沒有固定的限制,但會盡量以接近原本材料的顏色為主,於塑像表面第一次滲漆時用黃漆或透明漆,刮完膩子後用白漆,貼金箔前則是用黃漆。

〔材料介紹〕

汽油

油漆刷

黃漆

透明漆

白漆

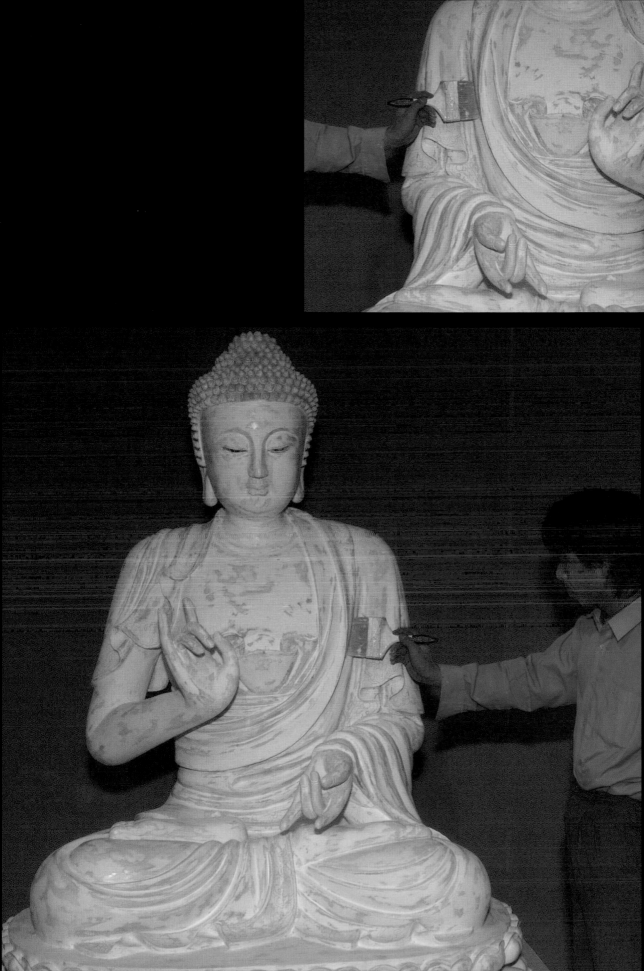

刮膩子

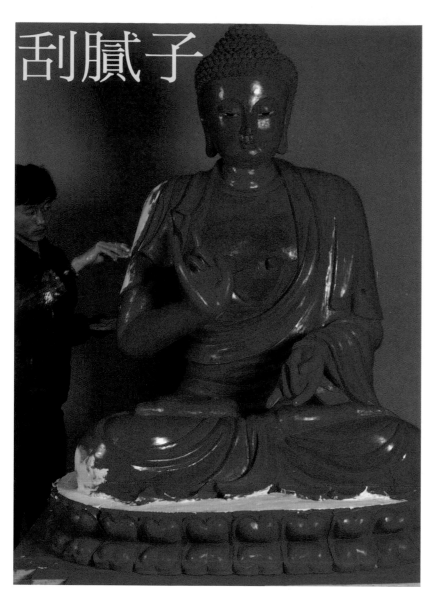

〔工法說明〕

→乾燥後的泥塑因收縮而致表面有許多大小不等的裂痕，刮膩子即是用於修補素胎表面裂痕的獨特技術。

→所謂「膩子」是將滑石粉、坯土、白膠與少許水混合為軟硬適中的泥膏，以橡膠刮刀沾取少量均勻塗抹於素胎表面逐一修補素胎的縫隙，另一方面則做為彩繪的打底功夫。膩子至少會上兩層，視修飾效果而定，有時需上第三層。

〔材料介紹〕

滑石粉

坯土

白膠

水

橡膠刮刀

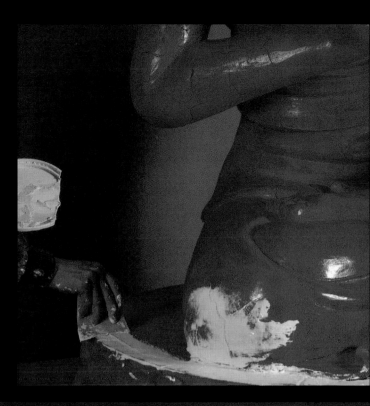

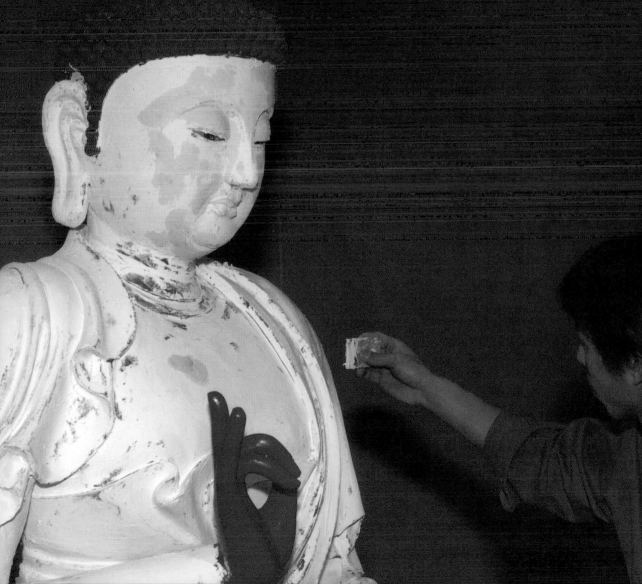

出圖案

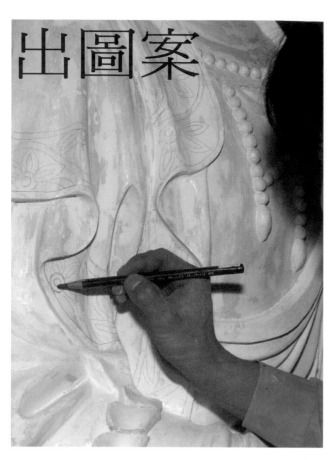

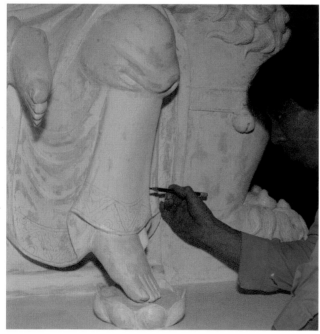

〔工法說明〕

→刮完膩子的素胎，必須於貼金之前完成彩繪的構圖。出圖案是指描繪塑像衣邊、袖口、瓔珞、頭冠、甲冑等衣飾圖案。

→以鉛筆於泥塑像衣邊上描繪出雲竹、番蓮、雲朵、纏枝花卉等圖案，以方便進行瀝粉、貼金箔。此時也依整體構圖的色調，標出大色、斬色（漸層色）等彩繪佛像的配色。

〔材料介紹〕

鉛筆

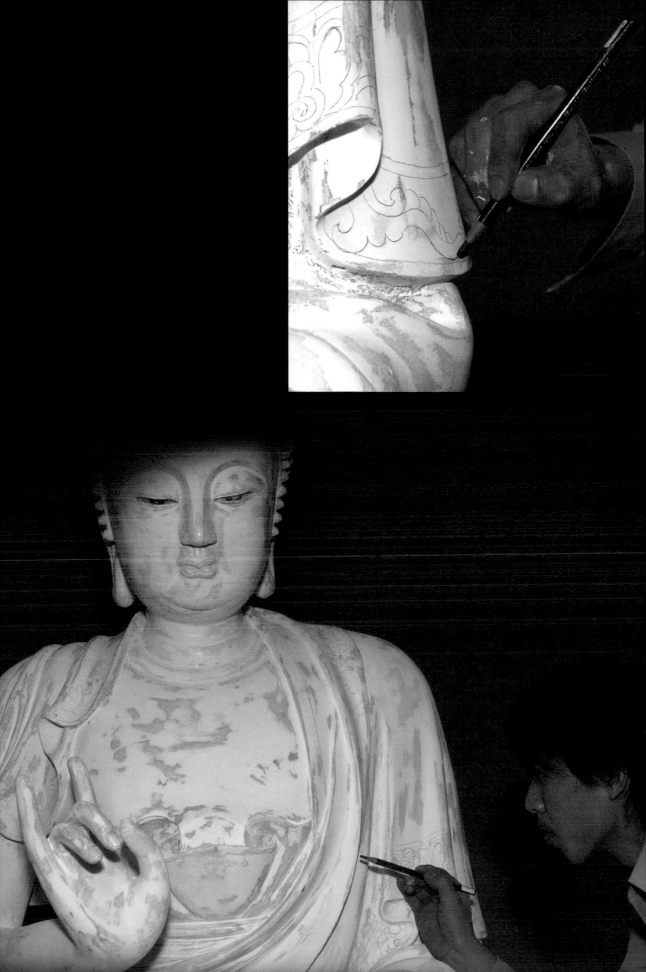

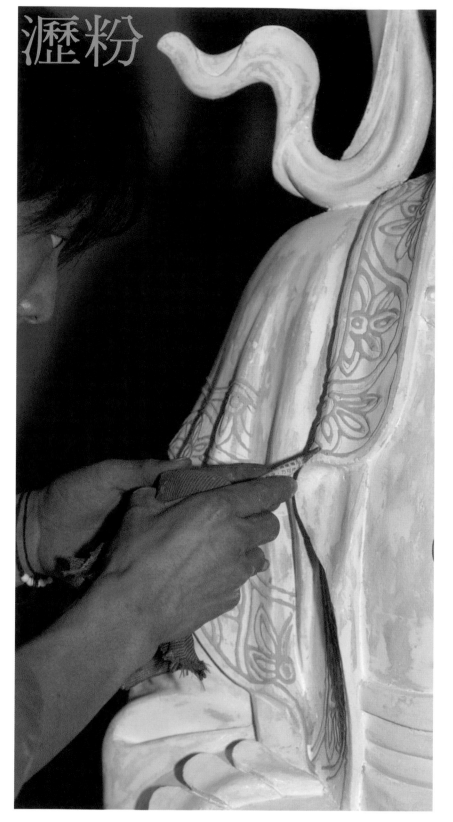

瀝粉

〔工法說明〕

→瀝粉主要用於突出構圖的線條,以增加圖案的立體感。

→瀝粉的工具為匠師特別製作的「粉筒」;匠師用薄鐵皮製作濾嘴,再將鐵皮濾嘴後覆一塊薄布做成盛裝填料的袋子。將略微稀釋後加入顏料的膩子填入袋內,於衣邊等圖案部分進行描繪,描繪的線條必須保持連續不中斷,才能完成立體的美感。

〔材料介紹〕

以薄鐵皮製成之濾嘴

濾嘴後覆薄布以盛裝填料

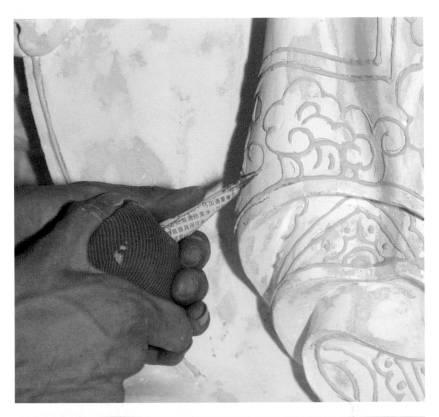

貼金

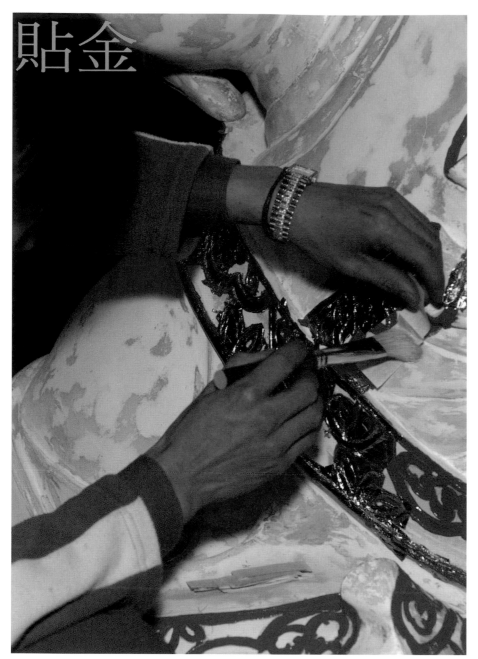

〔工法說明〕

→彩繪佛像主要貼金的部位，包含天冠、衣邊、瓔珞、甲冑等。

→選擇面寬5公分見方的金箔，於瀝粉處滲漆的漆面達到七分乾的時候，一片一片以油漆刷輔助沾上，如此不僅可以利用滲漆的黏結性讓金箔附著，輕薄的金箔也較容易覆蓋上去，而不會產生皺摺。

〔材料介紹〕

金箔

油漆刷

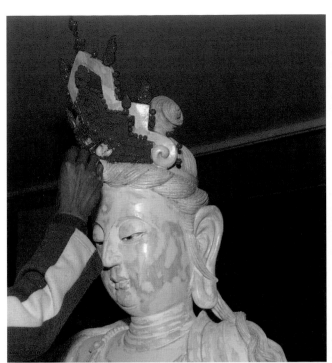
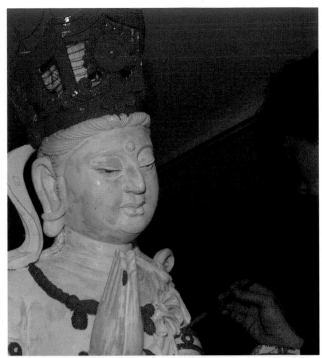
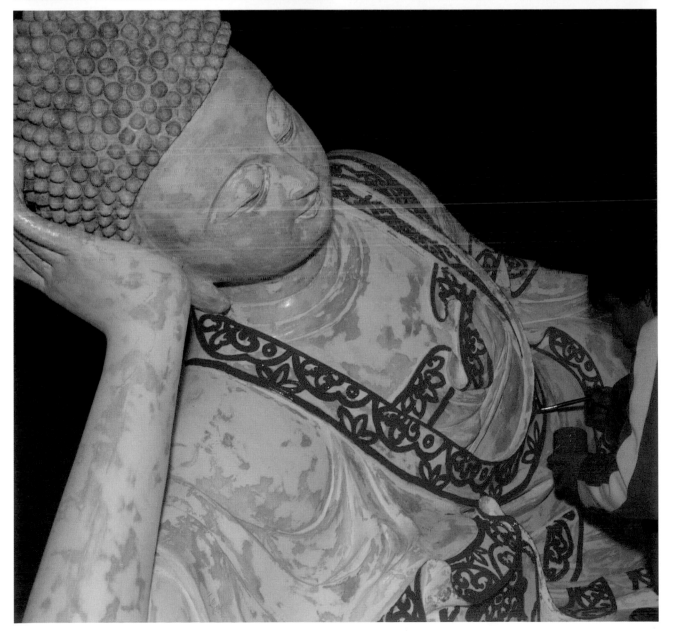

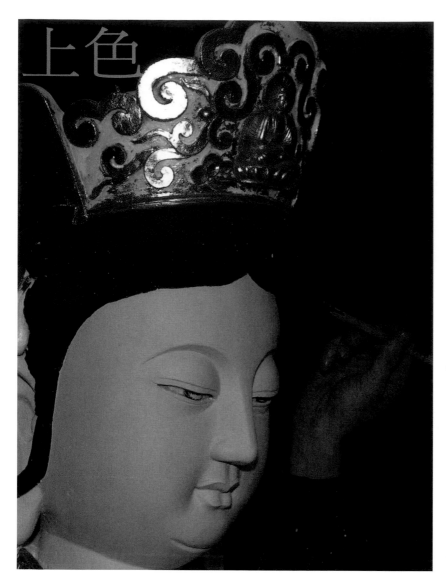

上色

〔工法說明〕

→古代彩繪顏料多從礦物和植物中提取，植物顏料稱為「草色」，礦物顏料稱為「石色」。

→本次用於彩繪泥菩薩像的顏料，天然石色有紅硃（朱砂）、大紅（辰砂）、章旦（漳丹）、石黃、鐵紅（赭石）、群青（石青）、沙青、沙綠、鈦白等九原色，再加入鈦白調配出二青、二綠、淺黃、粉紅等比原色淺一個色階的二色。上色前，將煮溶的明膠加入顏料中，用以混合顏色，並加強顏料的附著力。

→彩繪上色時主要分為三部份，一是大色，是指較大範圍的顏色，需分以 2-3 次完成，如佛像皮膚、佛像衣服與台座等；二是斬色，是指漸層色，即是在衣邊無修飾圖案的地方，以同色系不同色階的顏色來表現色差的漸層效果；最後是貼金箔處的細部修飾。

〔材料介紹〕

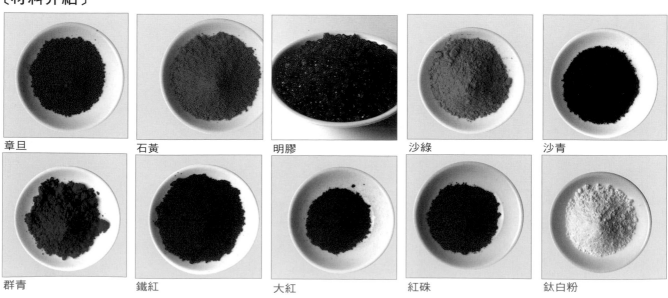

章旦	石黃	明膠	沙綠	沙青
群青	鐵紅	大紅	紅硃	鈦白粉

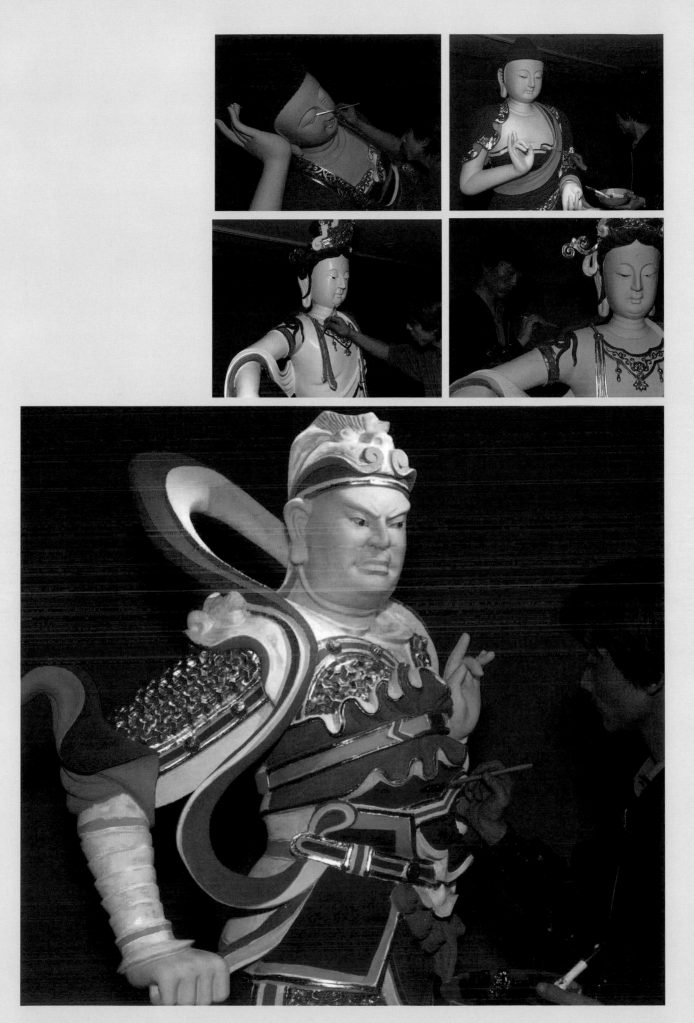

點睛

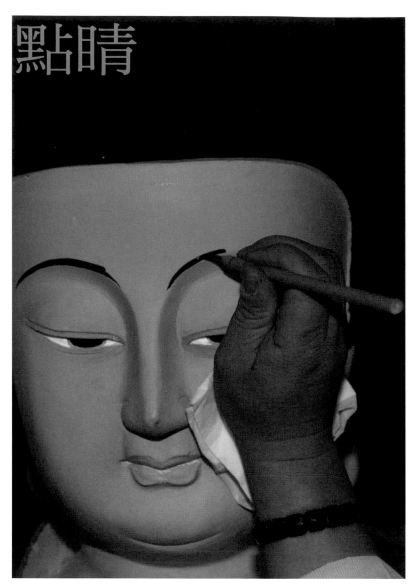

〔工法說明〕

→彩繪最後的關鍵在於佛像「五官」的描繪，以毛筆沾黑墨勾出佛像的眉峰及眼線，並用紅漆點出嘴唇，五官的勾畫須一氣呵成，於此將佛像最重要的神韻與氣色表現出來，彩塑佛像的製作即可完成。

〔材料介紹〕

毛筆

黑墨

紅漆

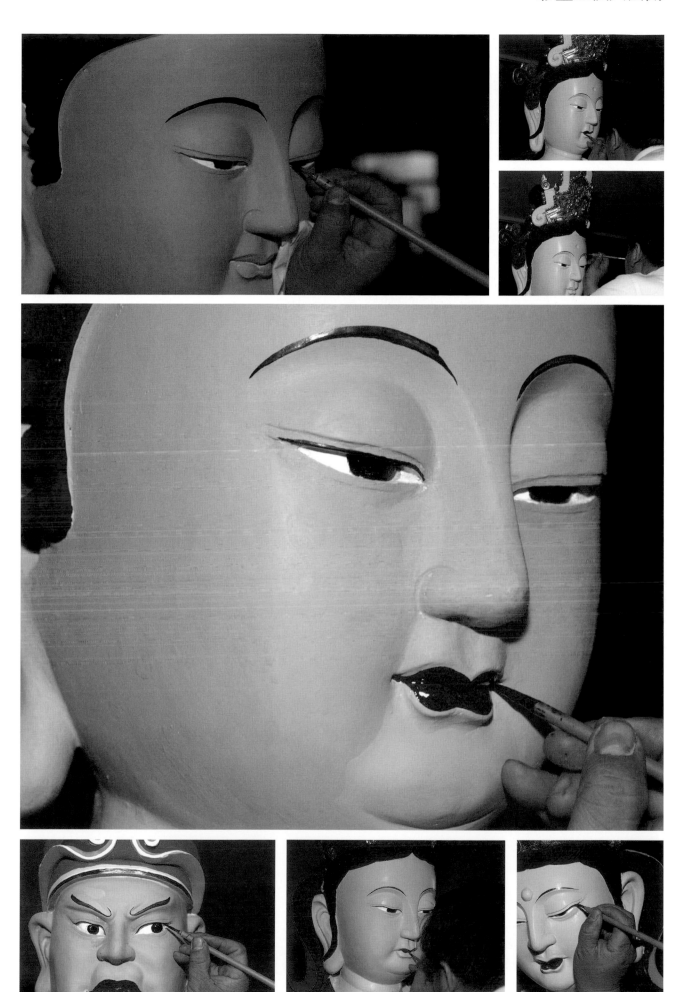

第三篇

泥菩薩造像之美

釋迦牟尼佛

　　原名悉達多・喬答摩的釋迦牟尼，約估計生活於西元前五六五—四八五年間。釋迦牟尼是為尊稱，「釋迦」為部族名，「牟尼」指能忍、能仁之人，故此名代表「釋迦族的聖者」之意。

　　釋迦牟尼佛的塑像在佛像系統中具有典範性，其他佛的造型與形相大都以釋迦牟尼佛為模仿對象。造型特徵有螺髮肉髻、雙耳垂肩、雙眼微睜與光背等，並搭配不同的姿態，如立像、坐像與臥像等。整體塑像風格從石窟造像呈現的雄厚氣魄，到寺廟單體佛像的肅穆慈顏，是彩塑佛像自印度傳入的西域面貌轉為中國化的具體象徵。

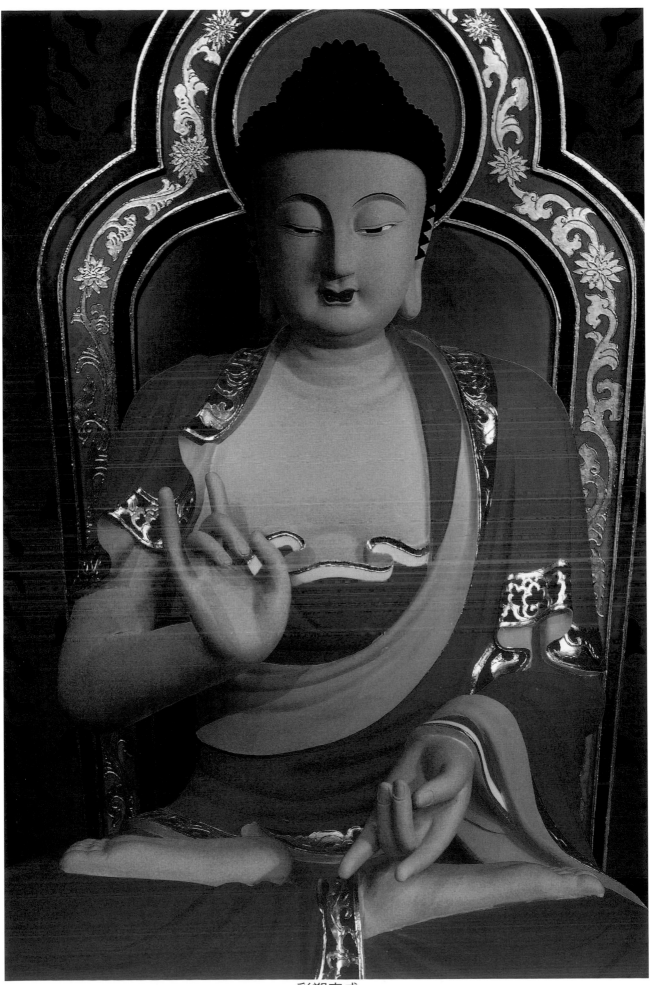

彩塑完成

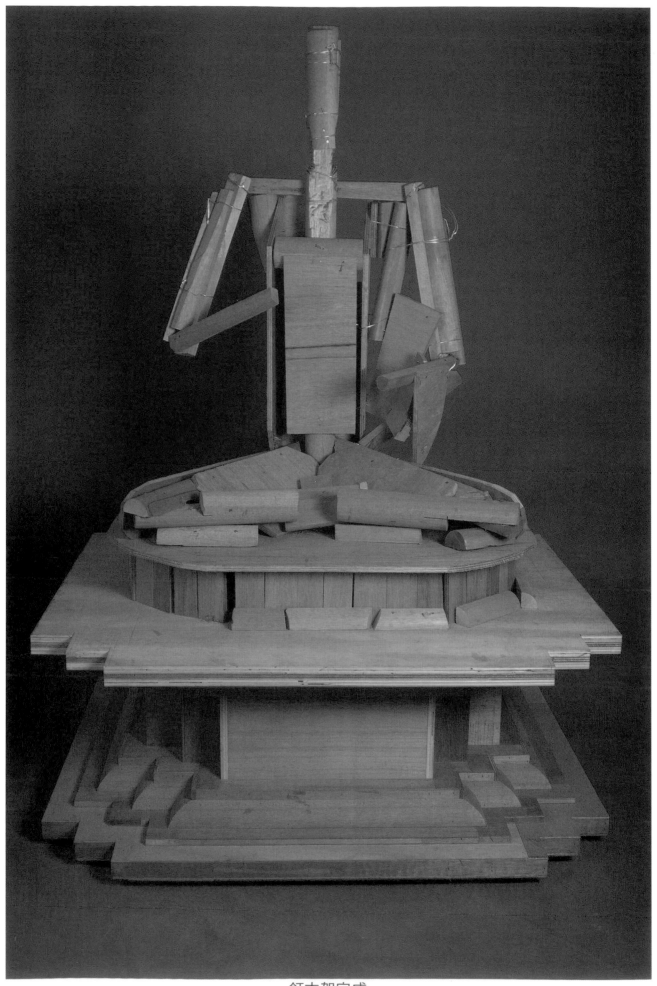

釘木架完成

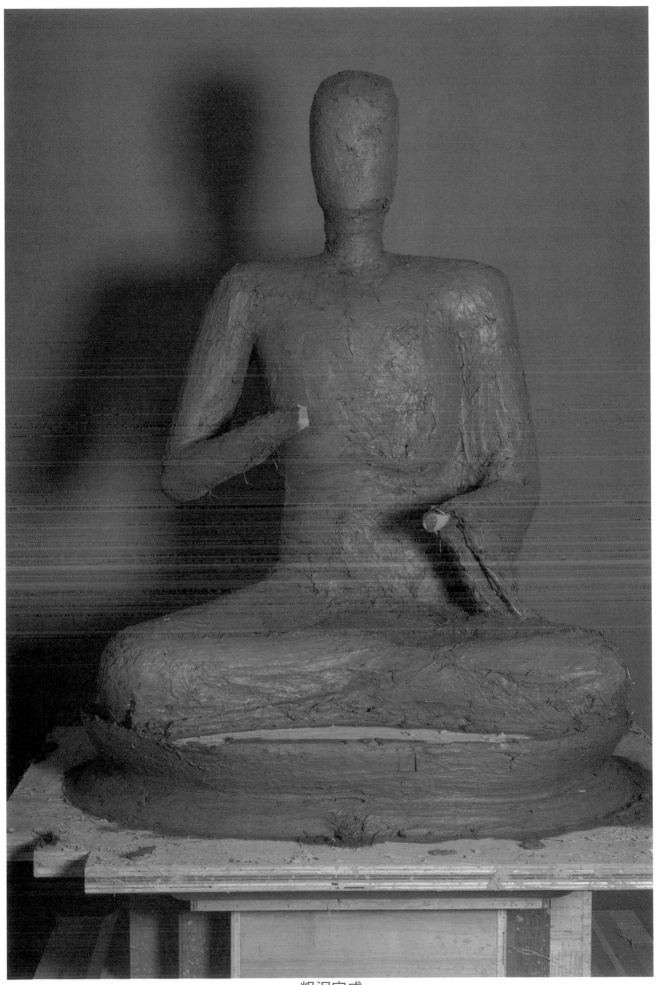

粗泥完成

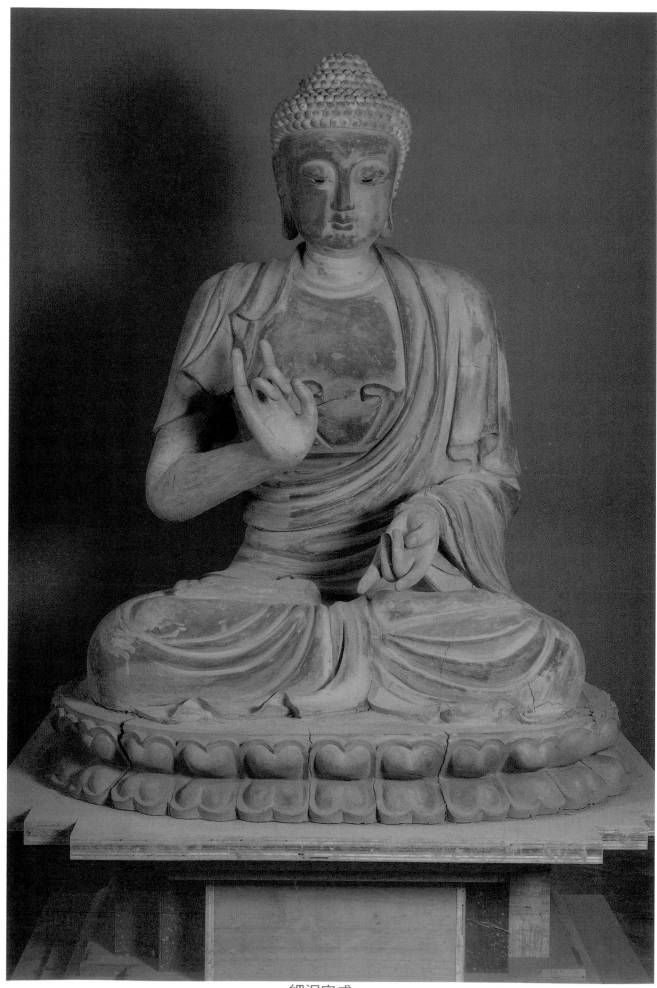

細泥完成

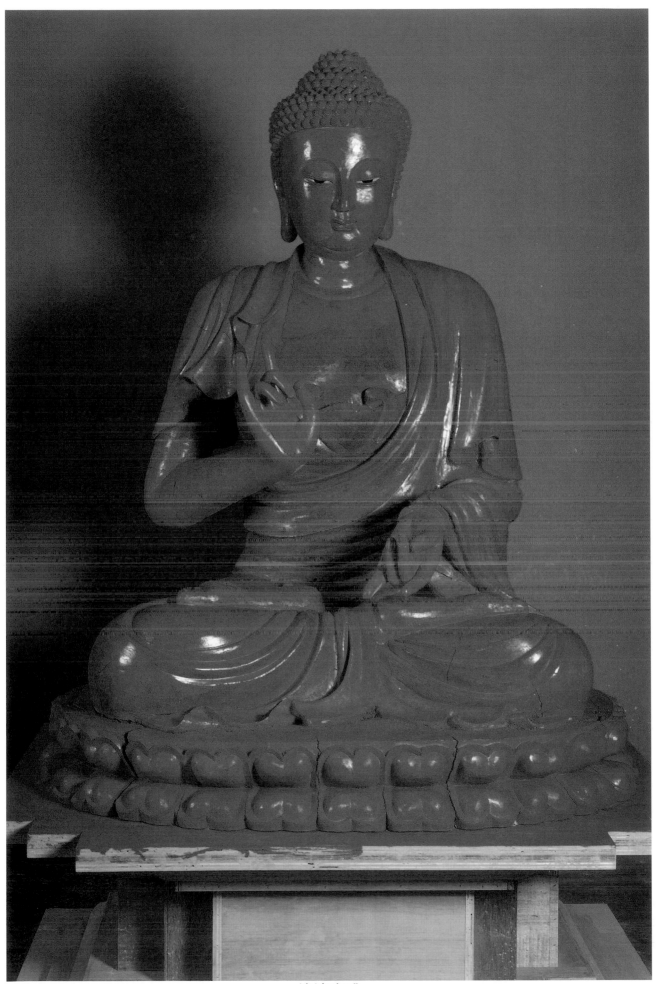

滲漆完成

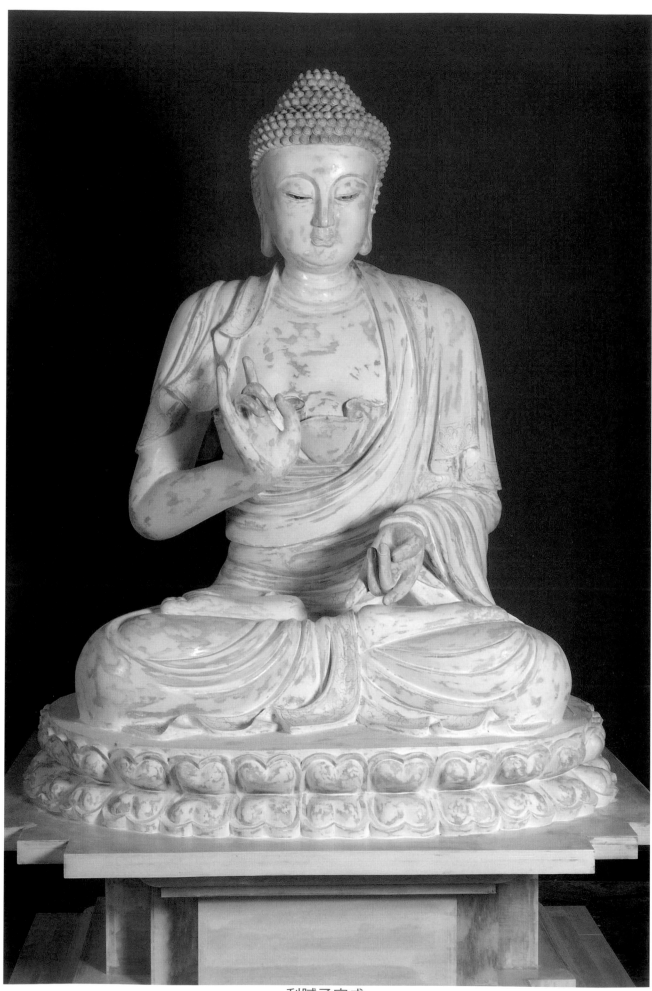

刮膩子完成

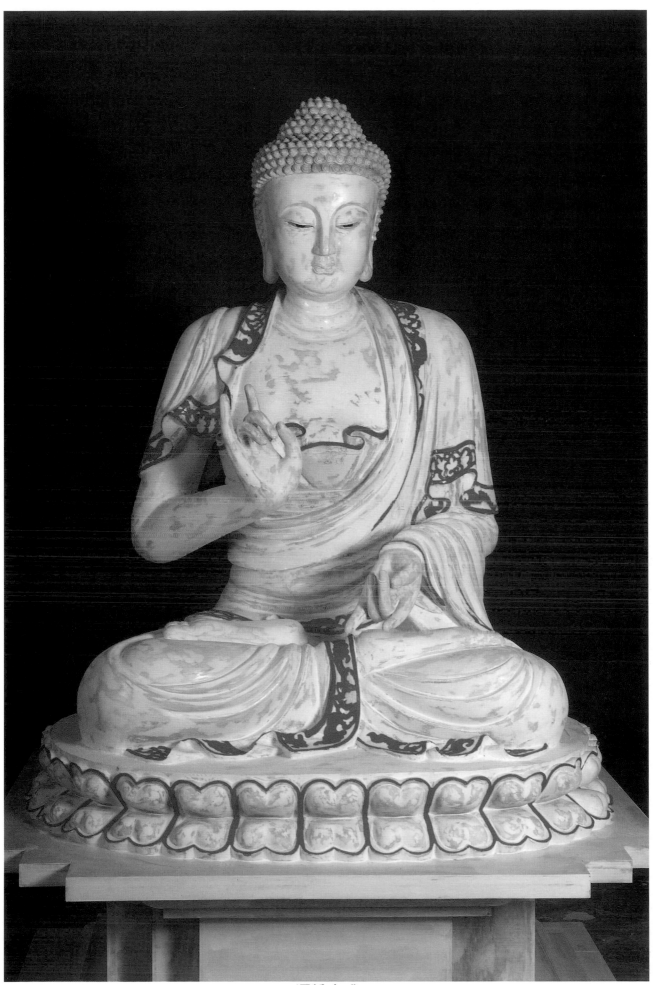

瀝粉完成

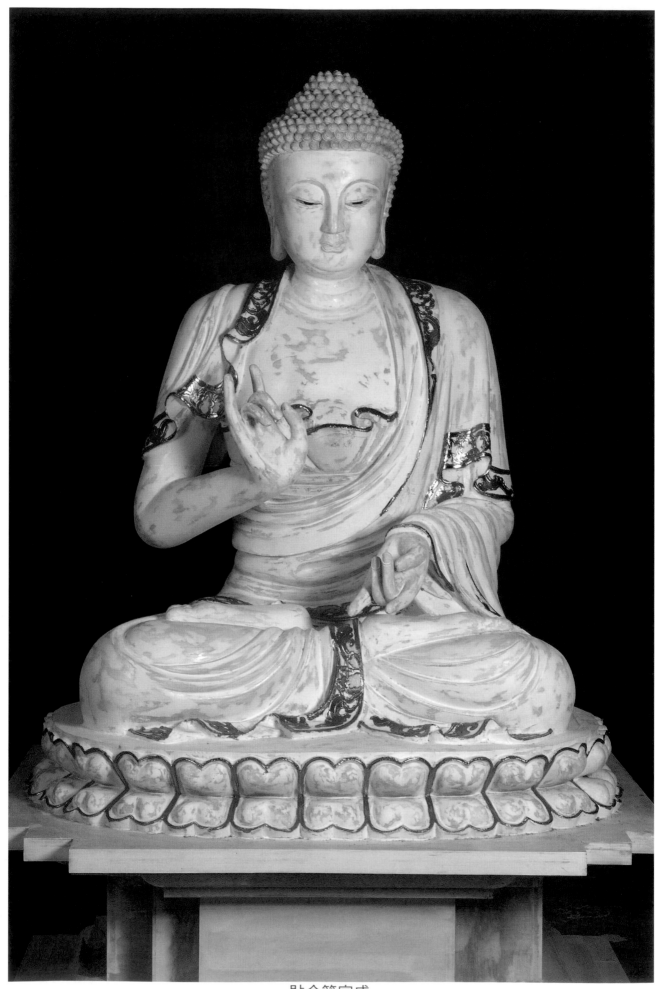

貼金箔完成

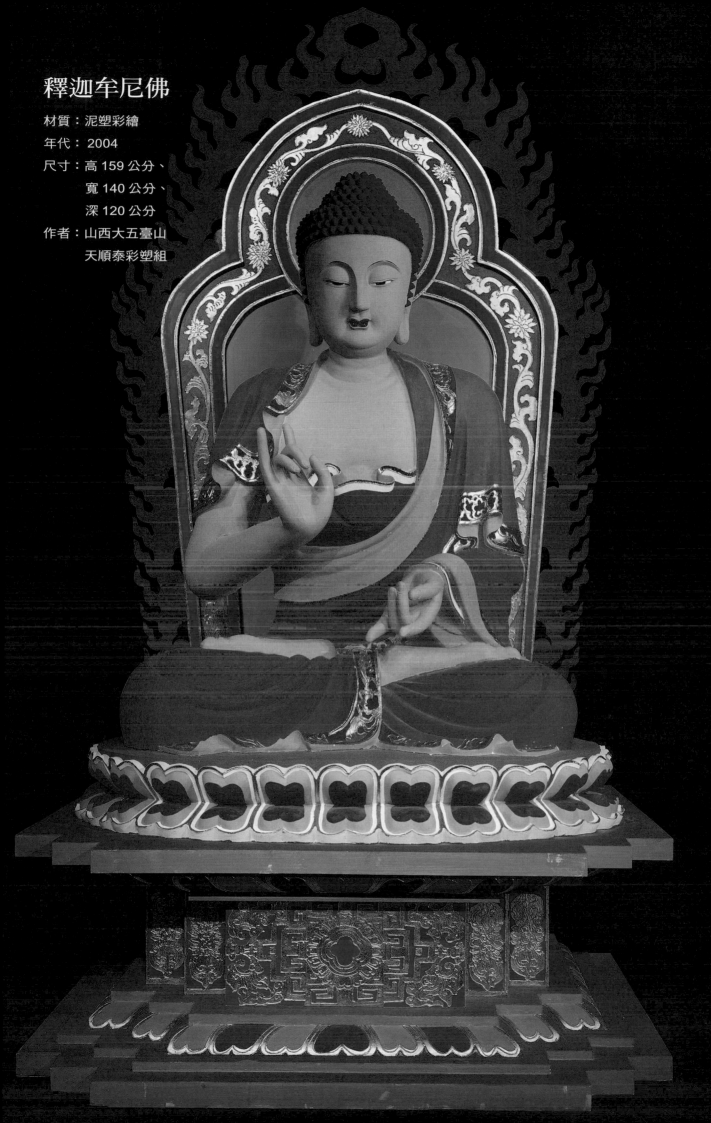

釋迦牟尼佛

材質：泥塑彩繪

年代：2004

尺寸：高 159 公分、
　　　寬 140 公分、
　　　深 120 公分

作者：山西大五臺山
　　　天順泰彩塑組

阿彌陀佛

　　阿彌陀佛原為「無量」之意，故阿彌陀佛又稱「無量壽佛」、「無量光佛」等，是佛教淨土宗西方極樂世界的教主，密教稱其為「甘露王」。又有阿彌陀佛化身說法時降下甘露雨水之說，且若服用此甘露可長生不死，故為無量壽之意。

　　單尊的阿彌陀佛在極樂世界中，是高坐在蓮台上，左右分別為觀世音菩薩、大勢至菩薩，造型與釋迦牟尼佛類似：肉髻、螺髮、雙耳垂肩、眉目修長等。此作品是屬於立像，站立在蓮花台上，象徵西方極樂世界的清淨無染，做接引手印：右手垂下朱；做與願印：左手當胸，手托金蓮台。阿彌陀佛的造像風格較無明顯變異，多以慈祥和藹、平易近人的親切面貌來表現。

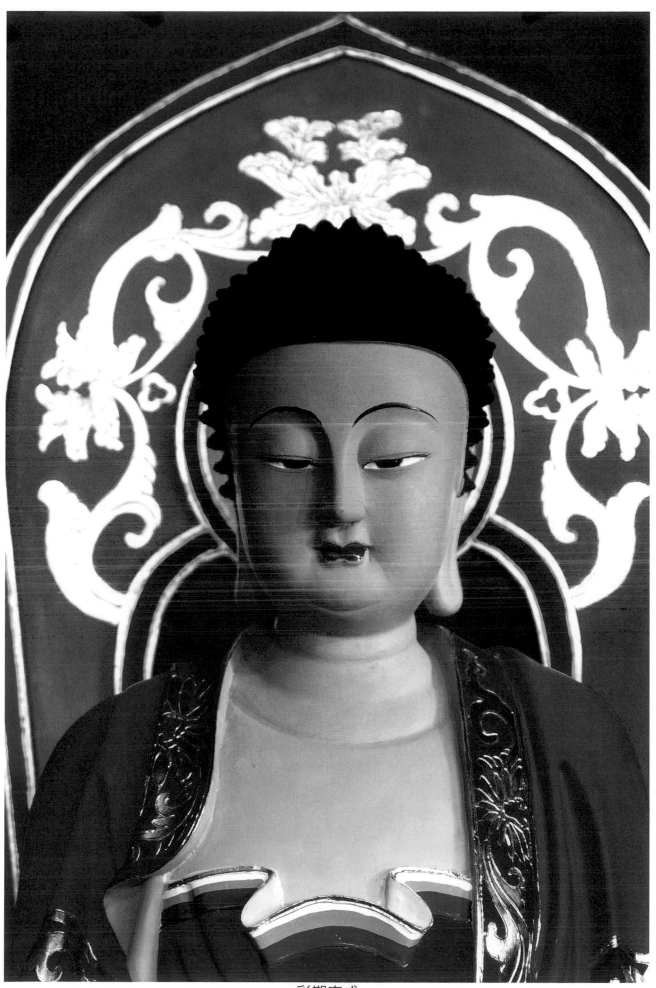

彩塑完成

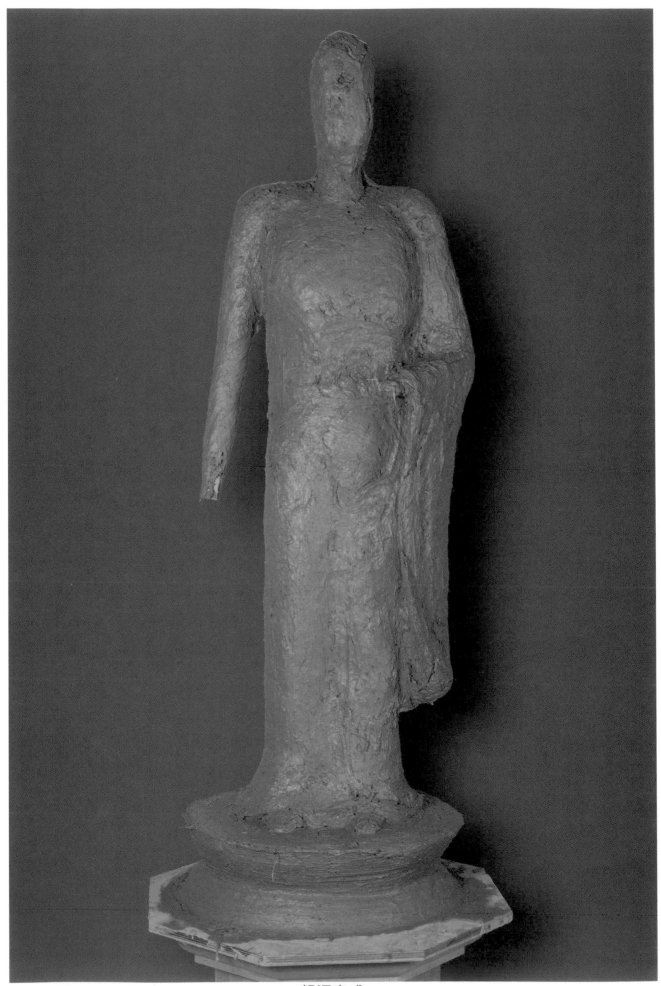

粗泥完成

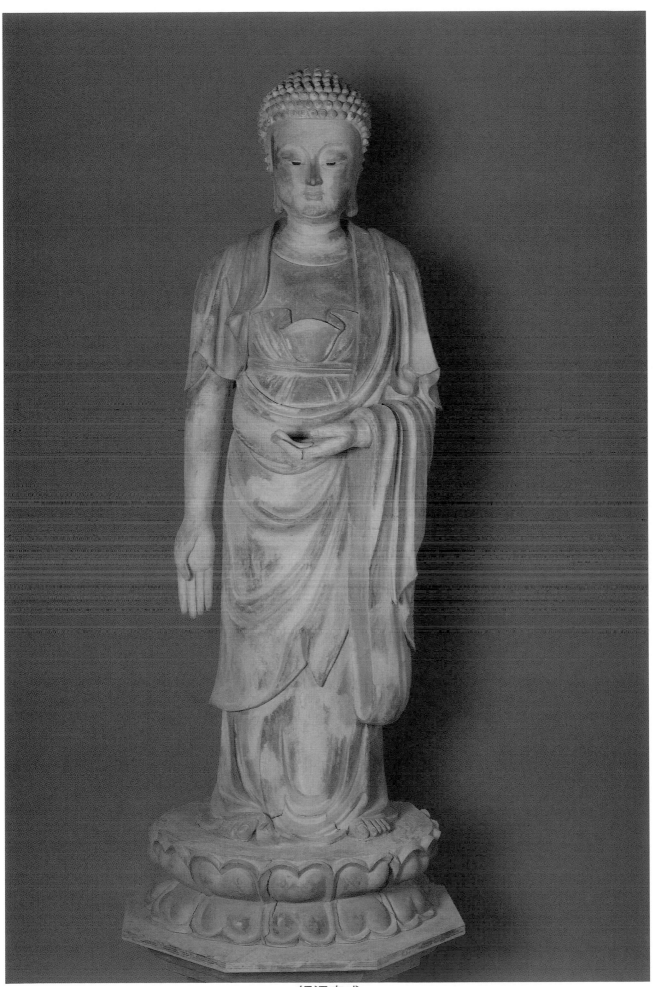

細泥完成

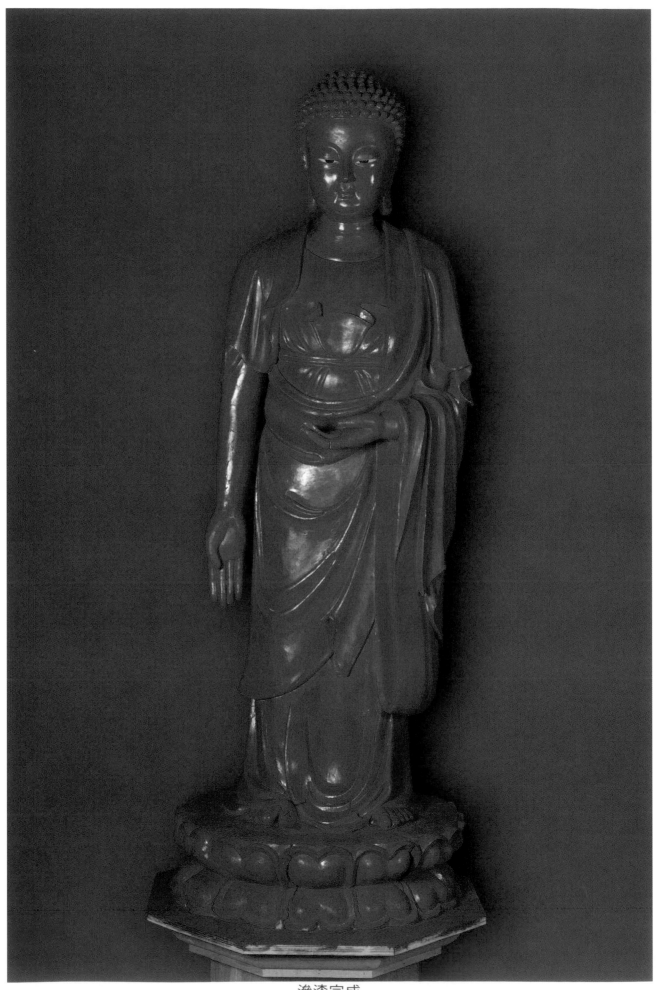

滲漆完成

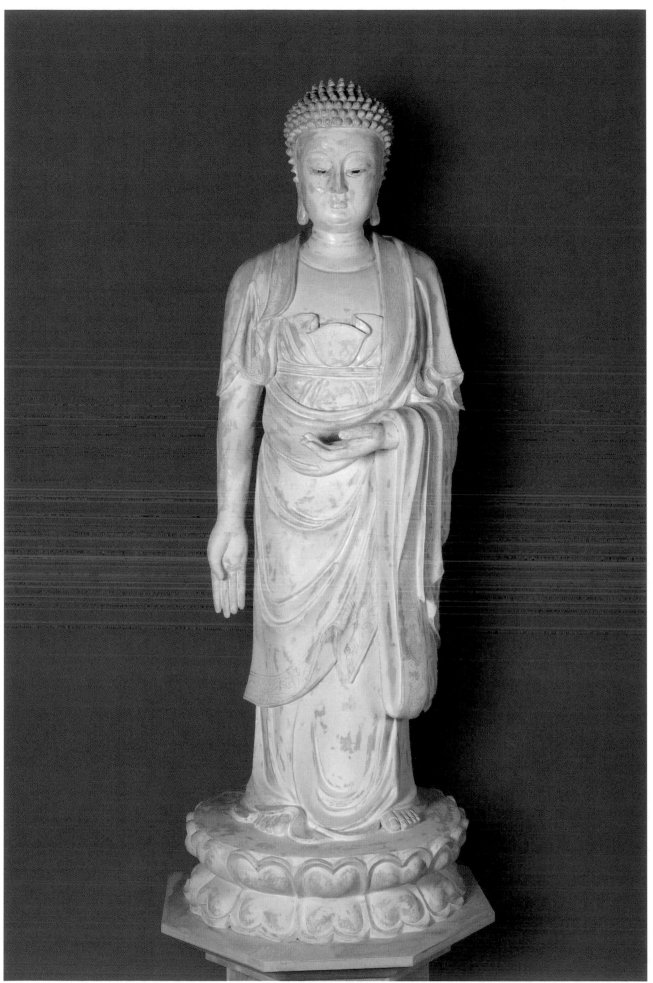

刮膩子完成

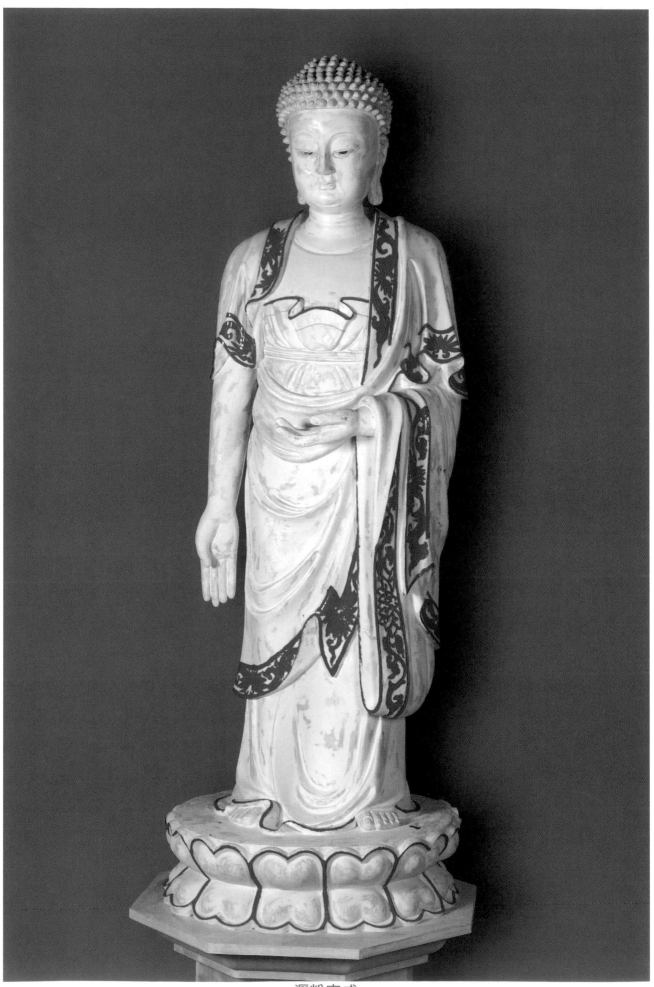

瀝粉完成

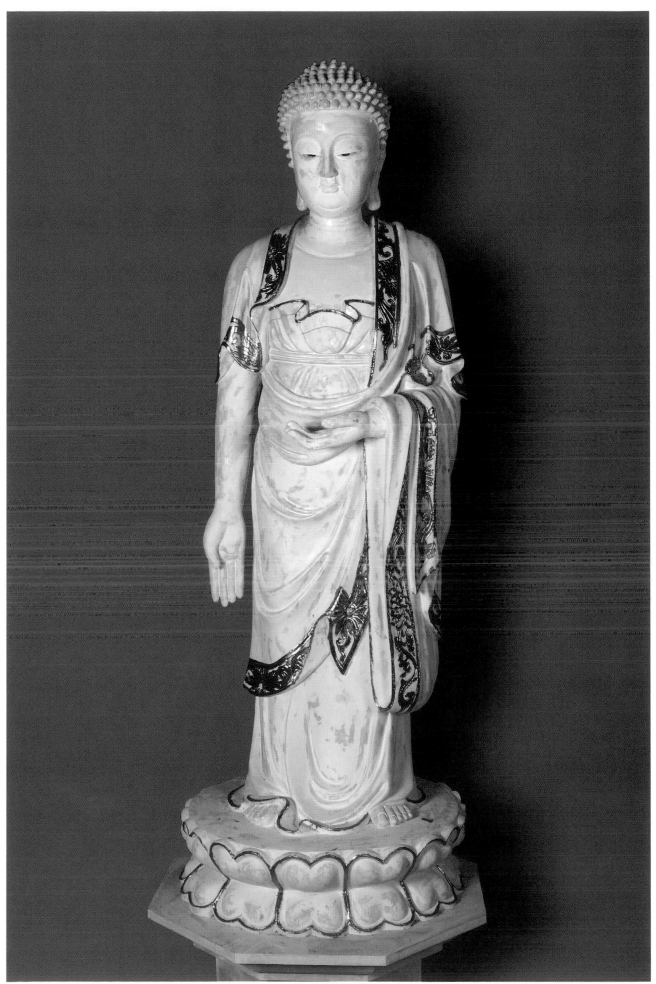

貼金箔完成

阿彌陀佛

材質：泥塑彩繪

年代： 2004

尺寸：高 201 公分、寬 90 公分、深 45 公分

作者：山西大五臺山天順泰彩塑組

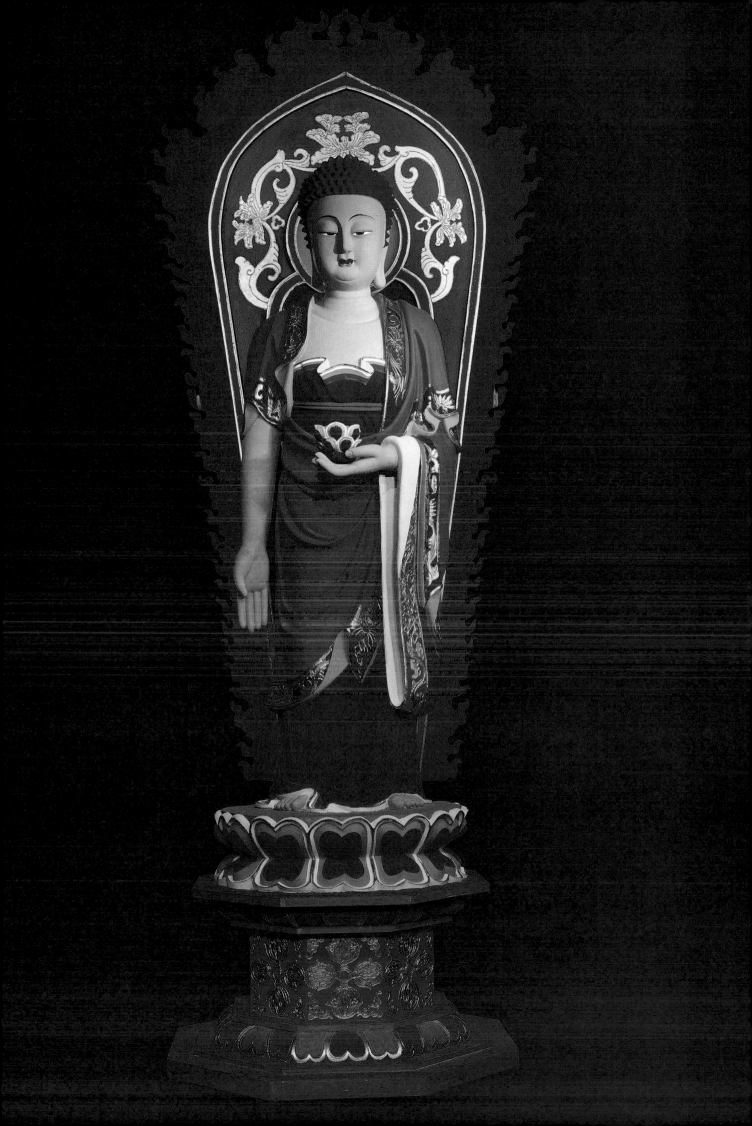

臥佛

　　臥佛形象較不常見於一般寺院中，但其仍屬於釋迦牟尼佛基本造像中的典型姿態之一，是表示釋迦牟尼佛「涅盤」相，述說當年釋迦牟尼佛臥病涅盤前在菩提樹下向他的十二位弟子囑咐後事的情形。

　　臥佛是屬於釋迦牟尼佛基本造像中的典型姿態之一，是表示釋迦牟尼佛「涅盤」相。典型的臥佛佛身為右側平臥，以右手為枕，左手平順伸直放在左腿上，兩腿伸直、雙足併攏。臥佛像表情悠閒安詳、神情從容，展現釋迦牟尼佛生死無別的超然心境。臥佛的造像形態通常都採取溫和的表達手法，塑像的比例適度、衣飾樸實，結合整體塑像周圍氣氛，使臥佛在莊嚴肅穆環境下呈現端詳自然的恬淡神情。

彩塑完成

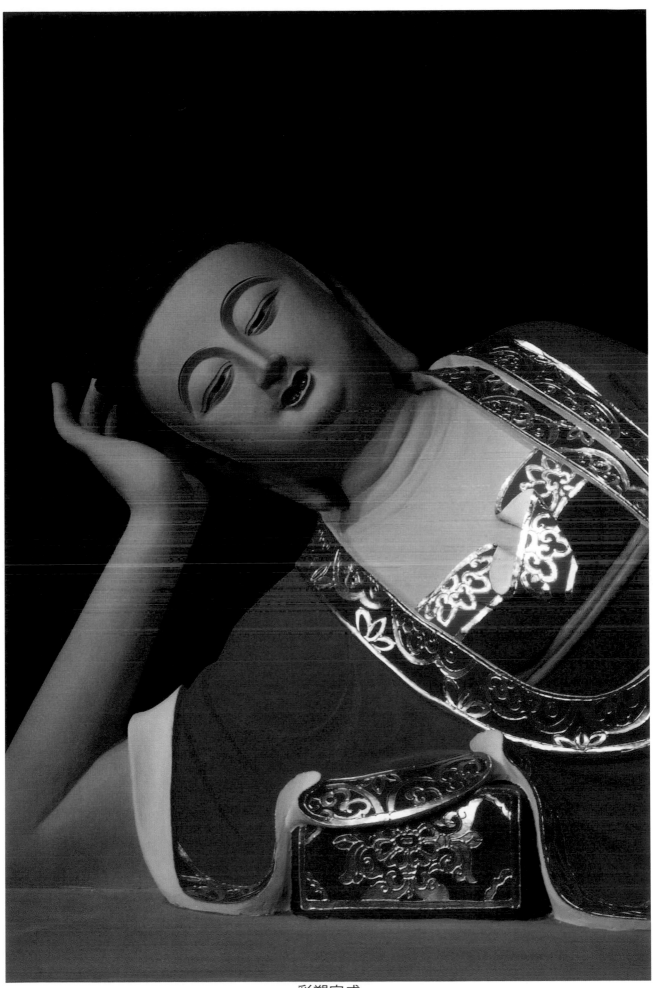

彩塑完成

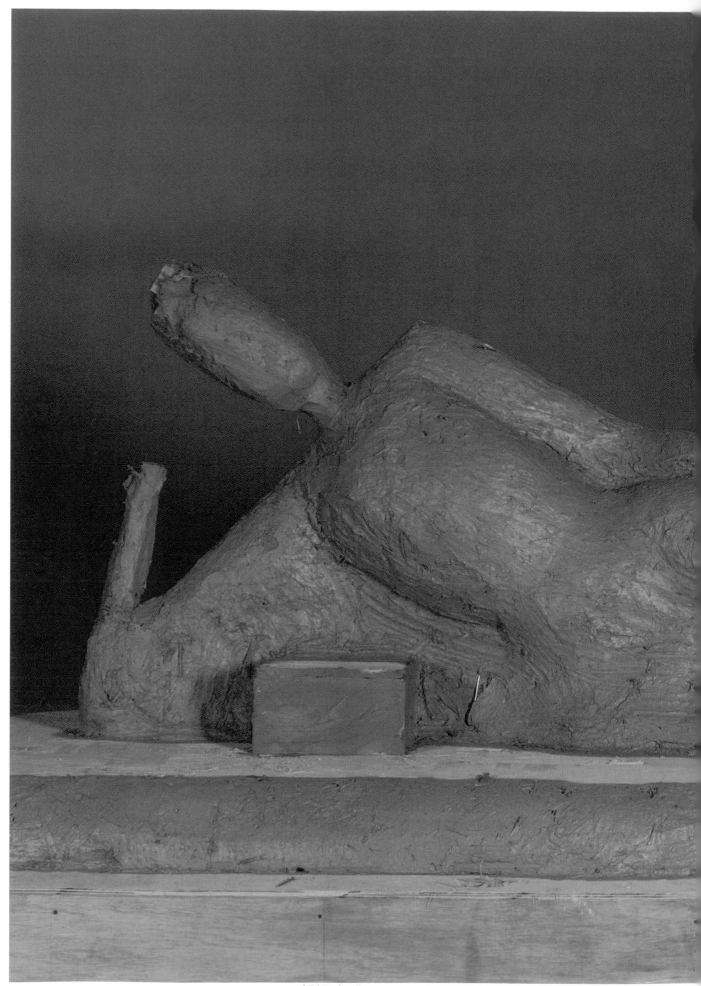

粗泥完成

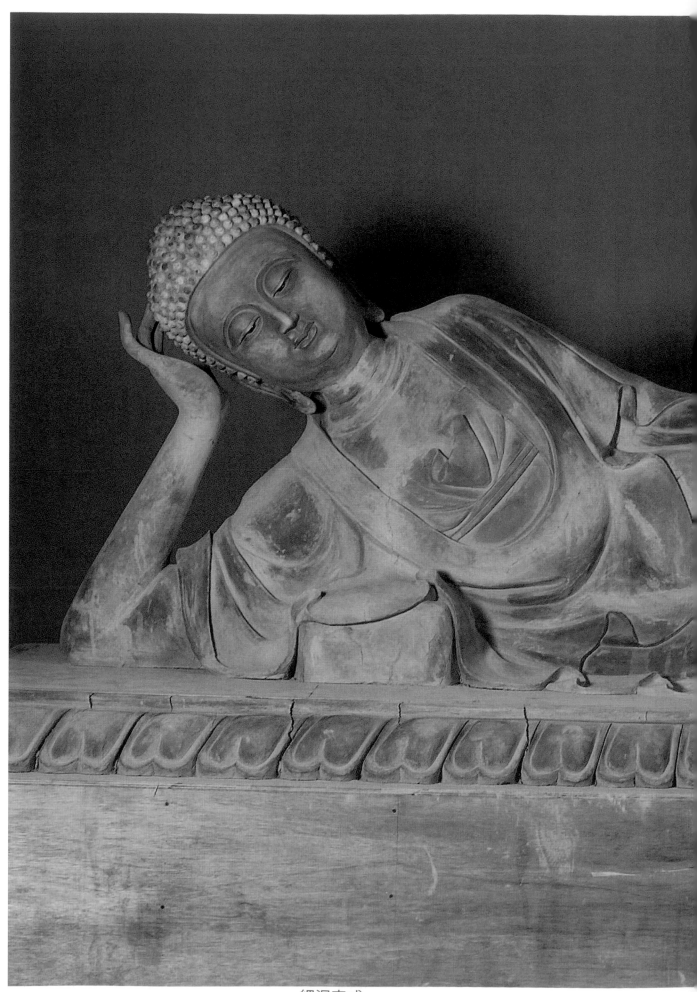

細泥完成

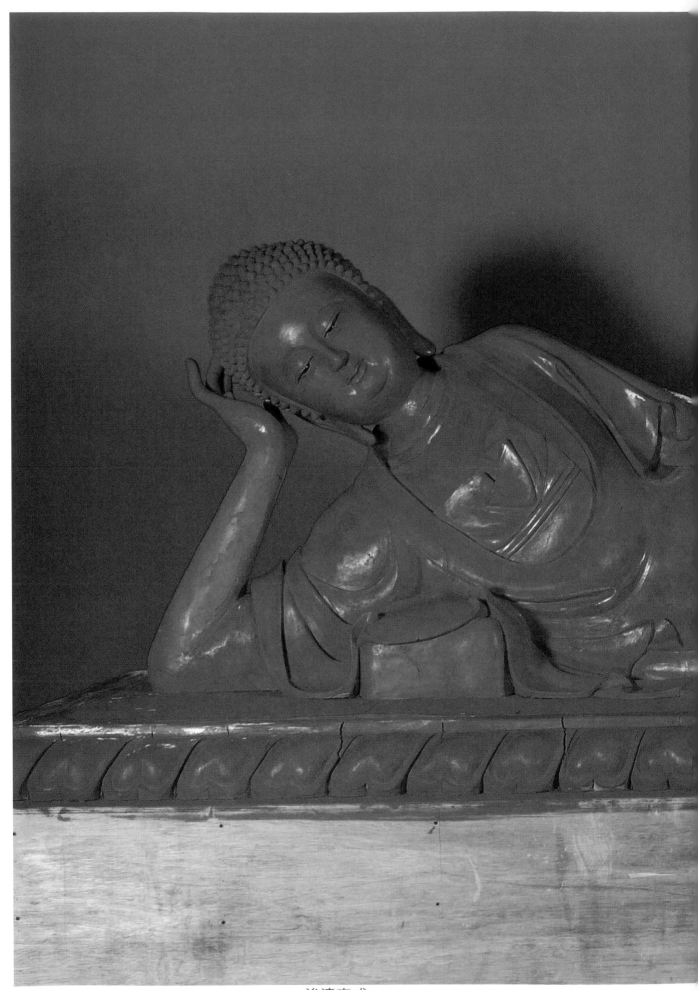

渗漆完成

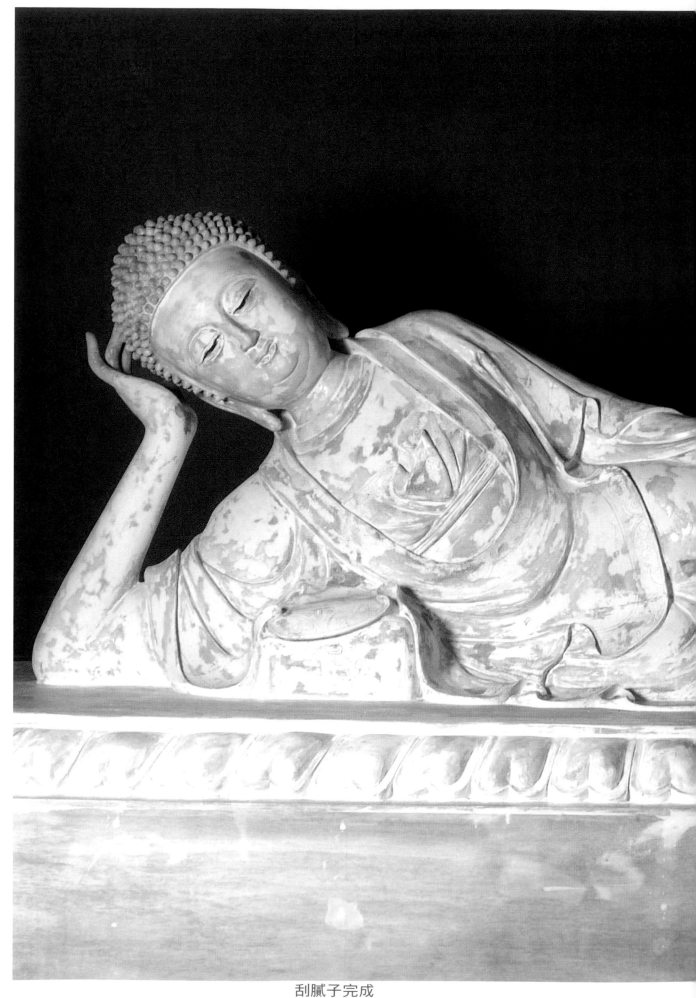

刮膩子完成

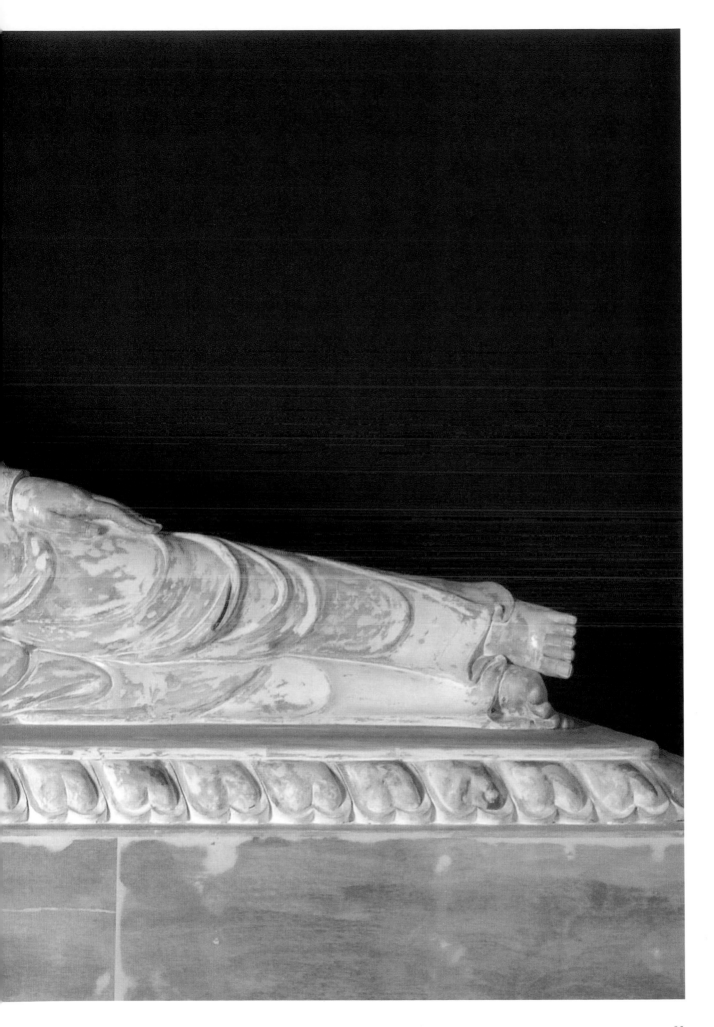

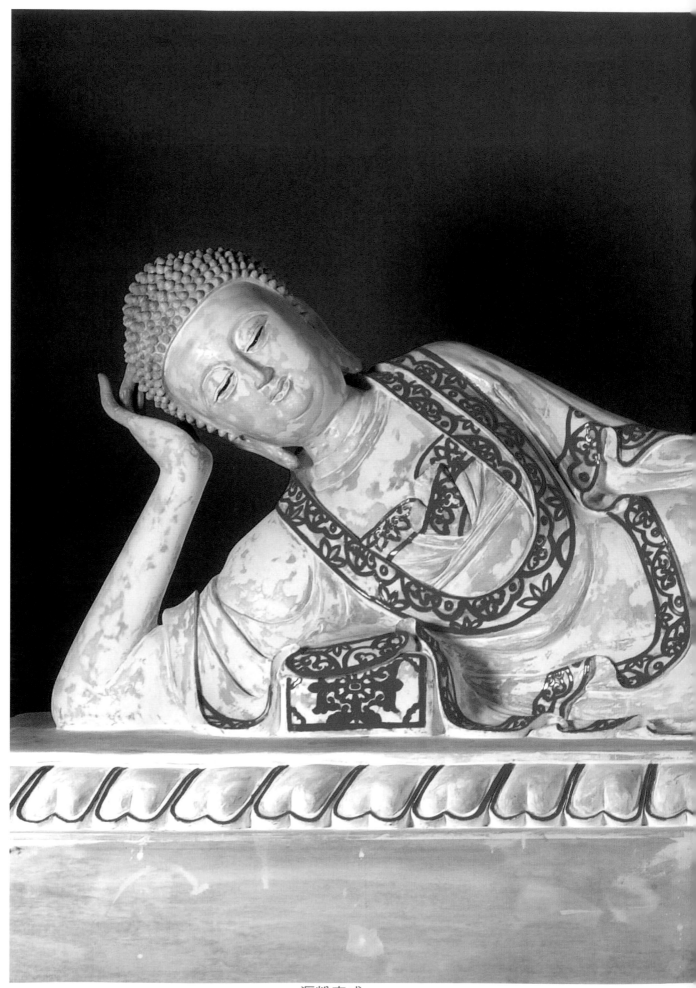

瀝粉完成

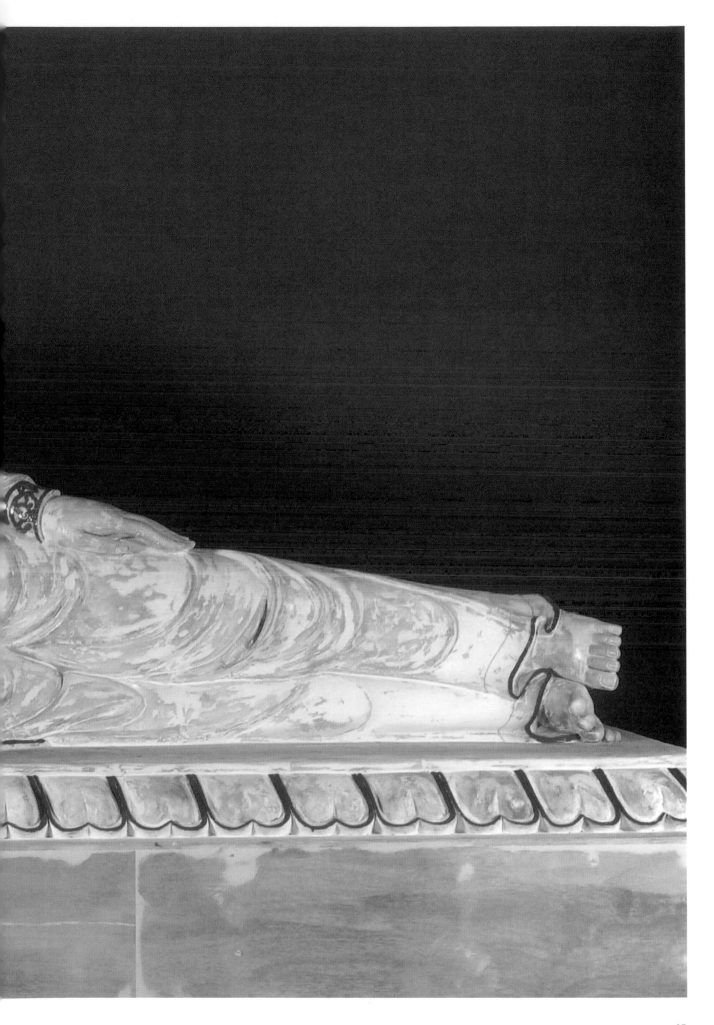

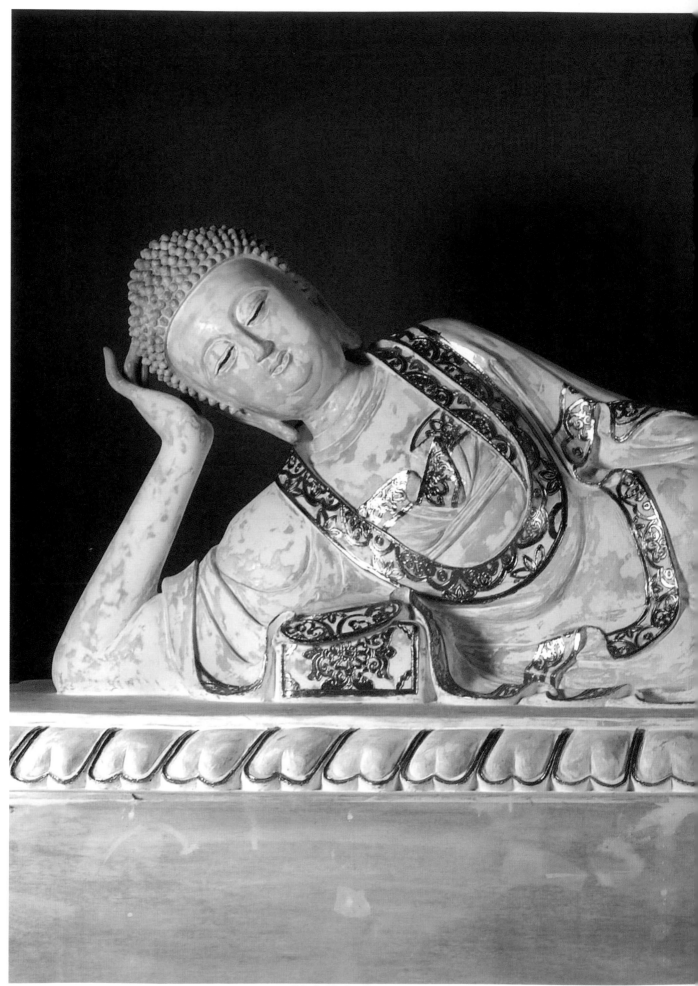

貼金箔完成

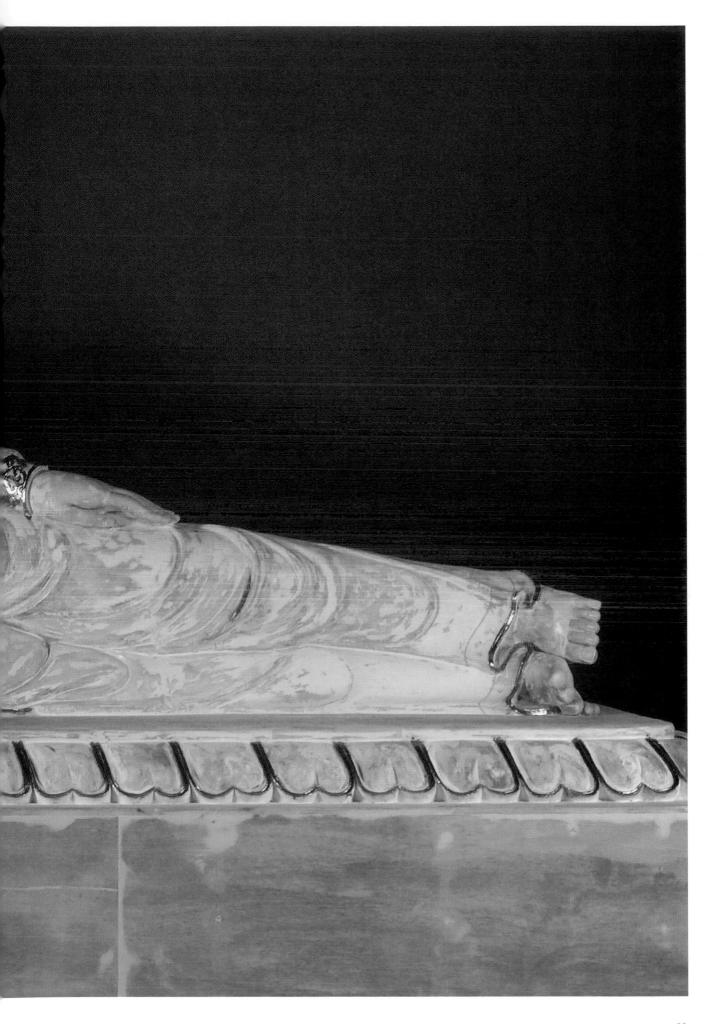

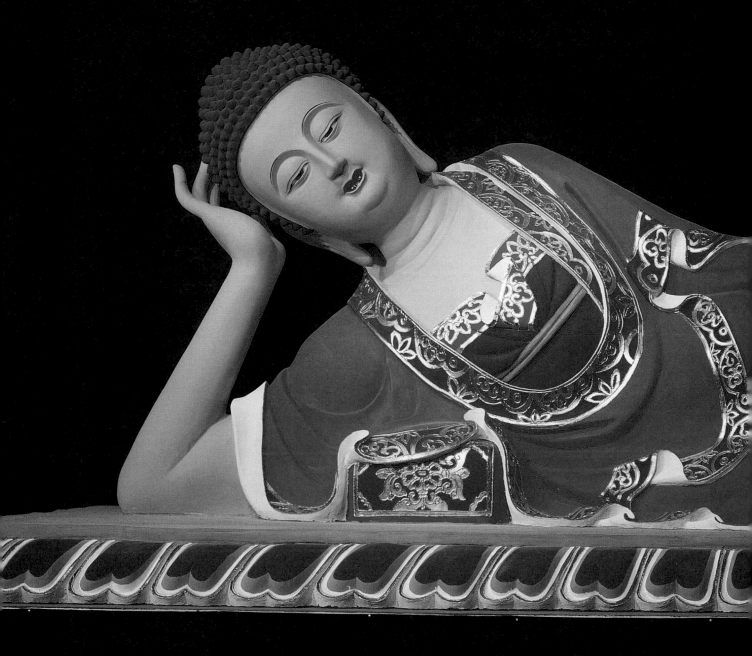

臥佛

材質：泥塑彩繪

年代： 2004

尺寸：高 119 公分、寬 358 公分、深 145 公分

作者：山西大五臺山天順泰彩塑組

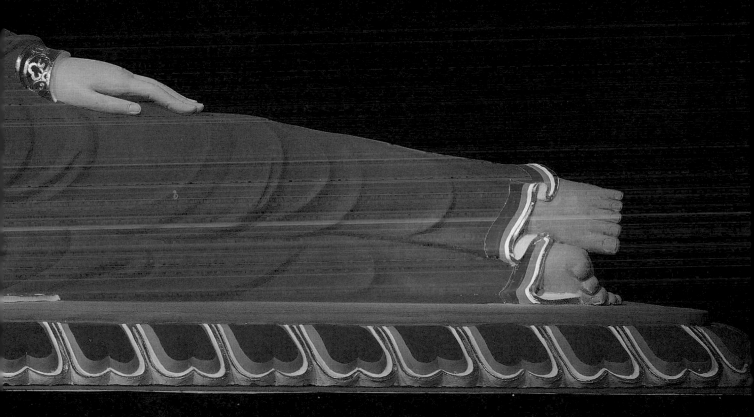

文殊菩薩

　　文殊菩薩又稱文殊師利，「文殊」是指「妙」的意思，「師利」是為「首」、「德」、「吉」，故合而為妙德、吉祥的意思。文殊菩薩的修行在大乘佛教中僅次於佛，有很高的地位，是菩薩之首，被認為是智慧的化身。

　　文殊菩薩通常是釋迦牟尼佛的左脅侍，專司智德，與司理德的右脅侍普賢菩薩並列在釋迦牟尼佛的兩旁。其塑像多是「非男非女相」，但近於女性，也有很多形象是童子相。文殊菩薩的造像特徵為頂結五髻，以獅子為座騎，乃是取獅子勇猛形象，代表菩薩智慧的威猛。此作品顯出佛像造像傳入中國後的世俗化風格：通肩廣袖長服、衣飾蔽體、少有坦露；長頸面寬、衣褶寬大飄散於獅座上，頭上垂帶後飄。

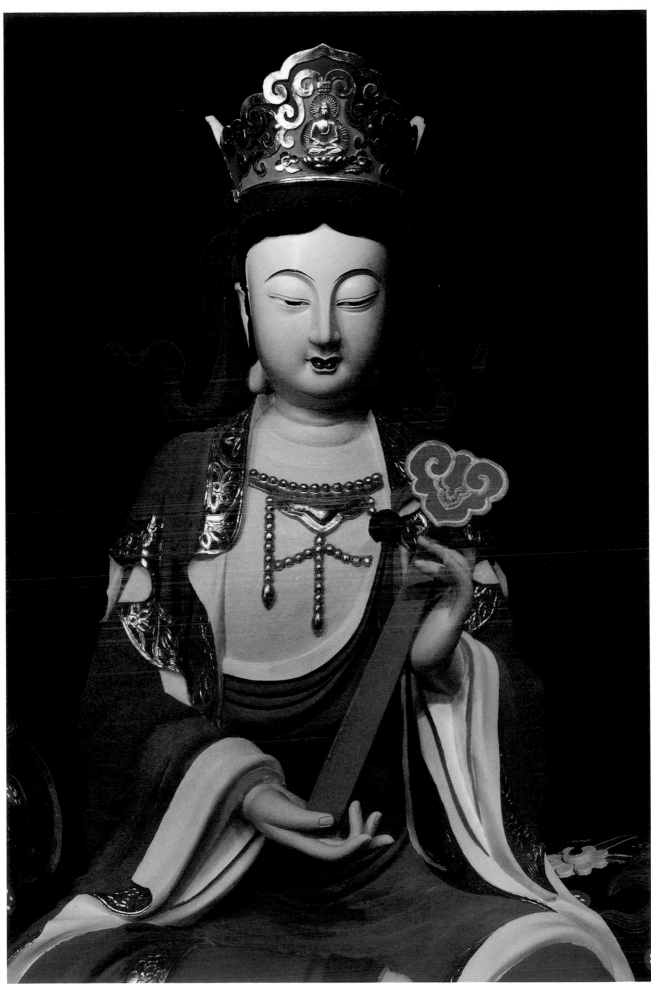

彩塑完成

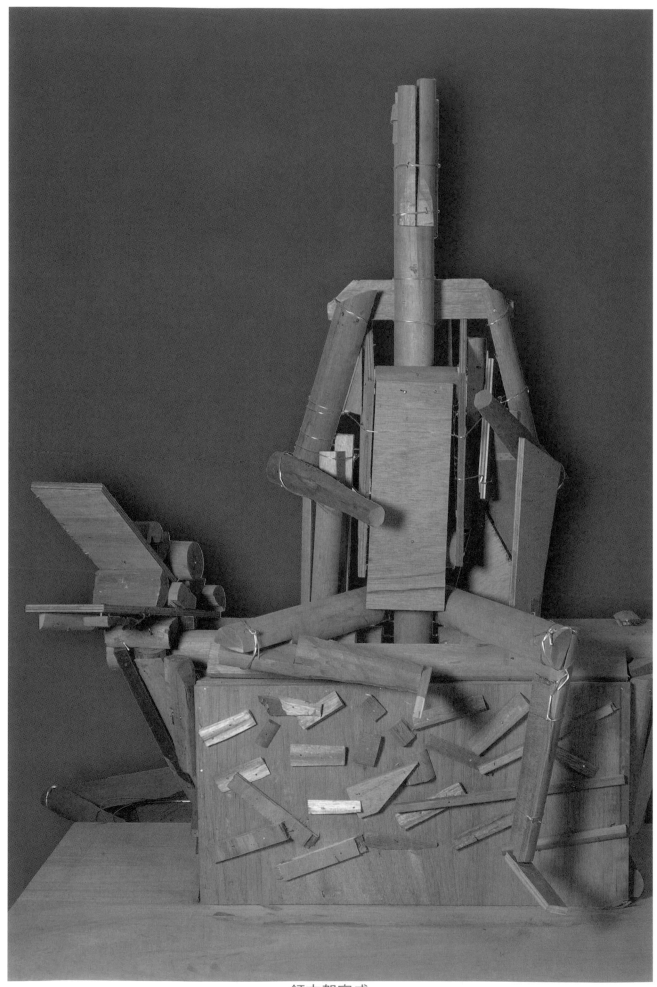

釘木架完成

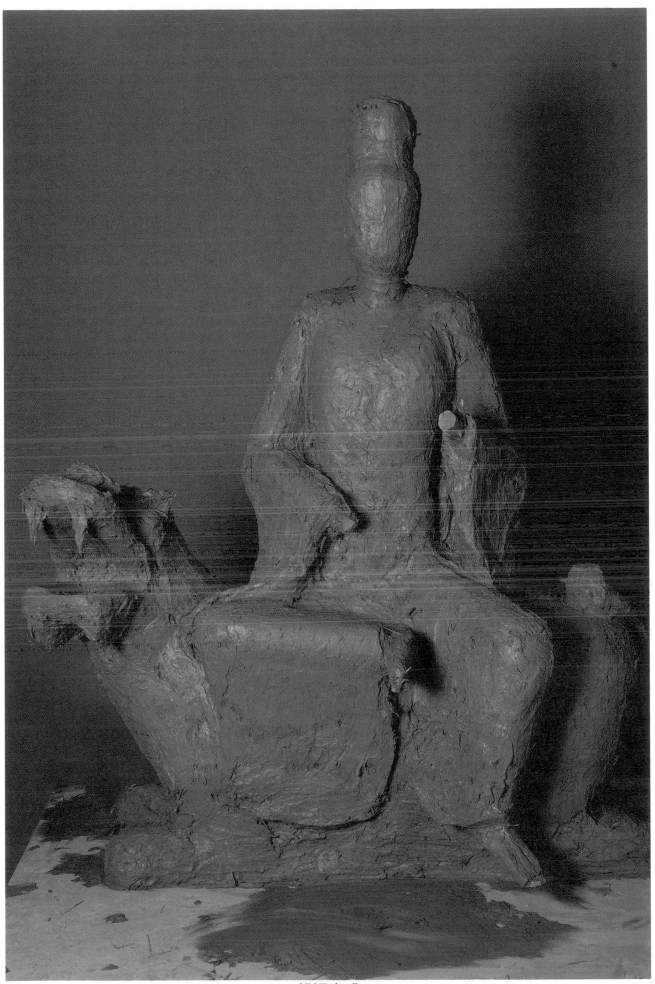

粗泥完成

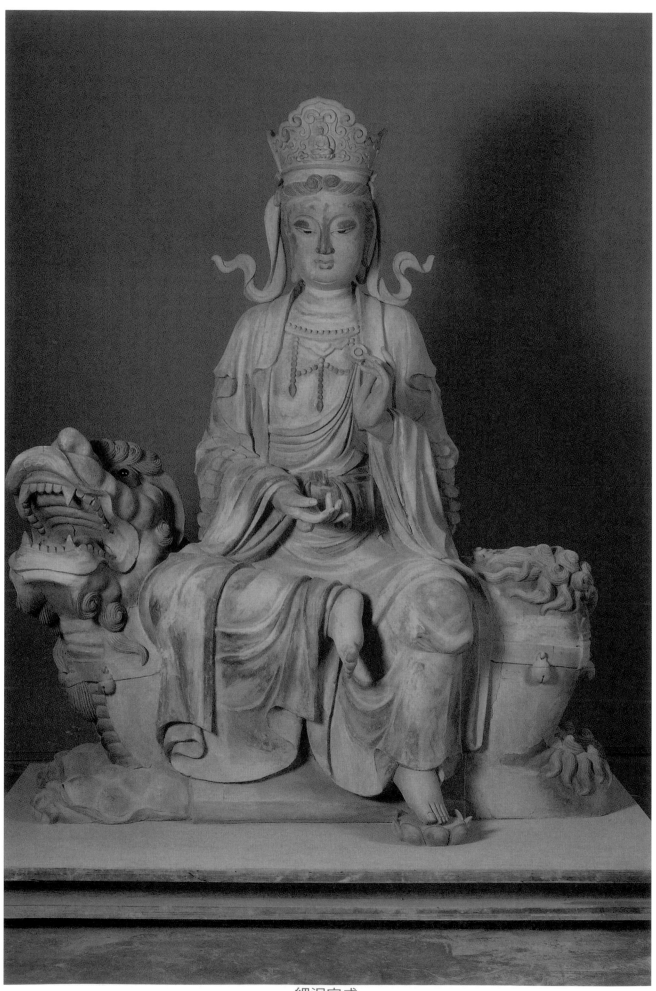

細泥完成

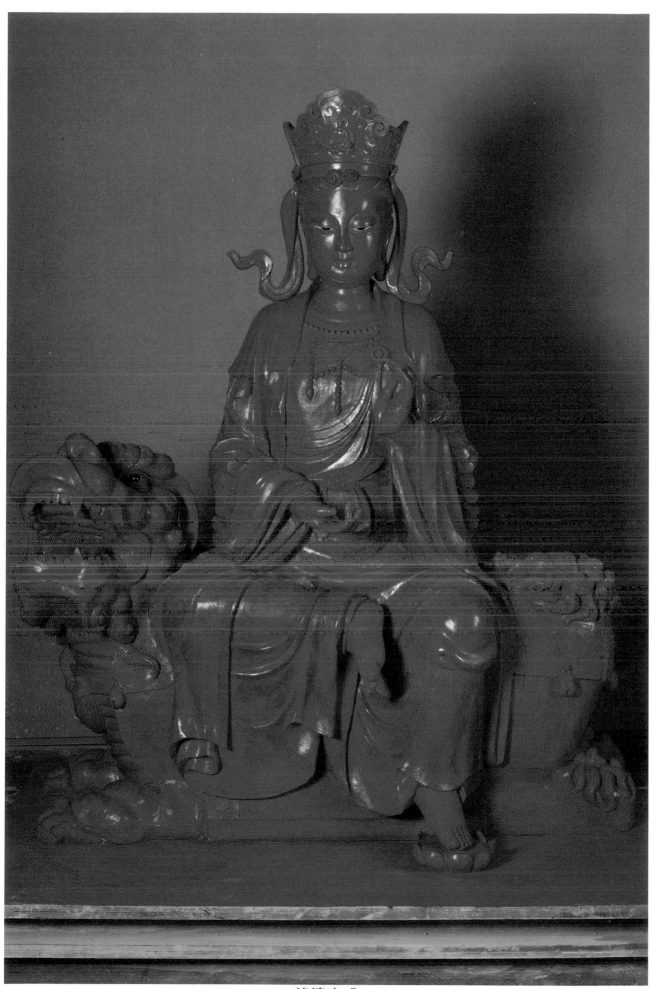

滲漆完成

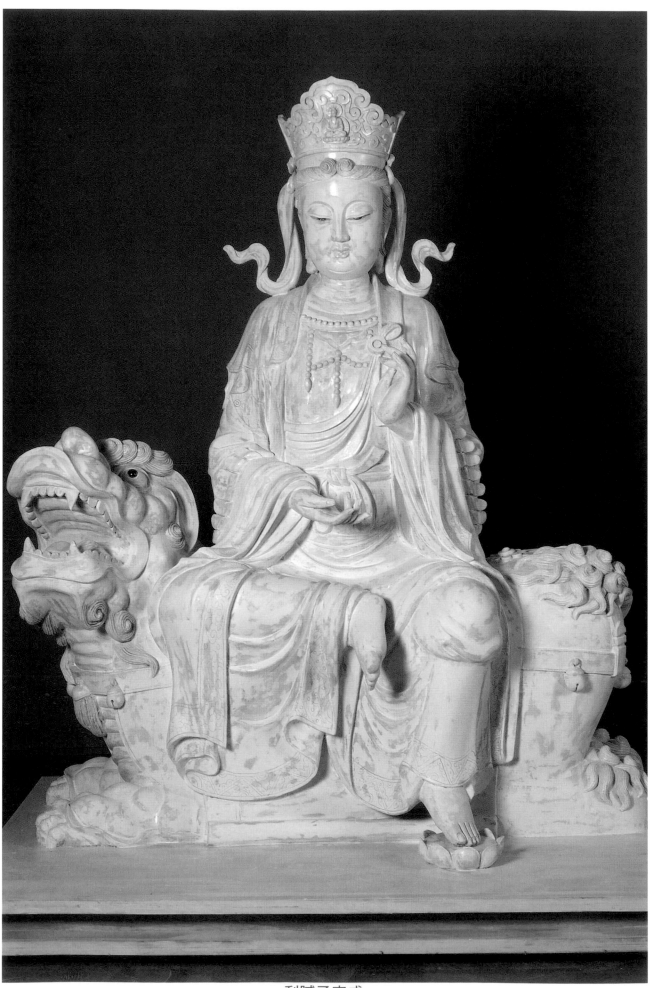

刮膩子完成

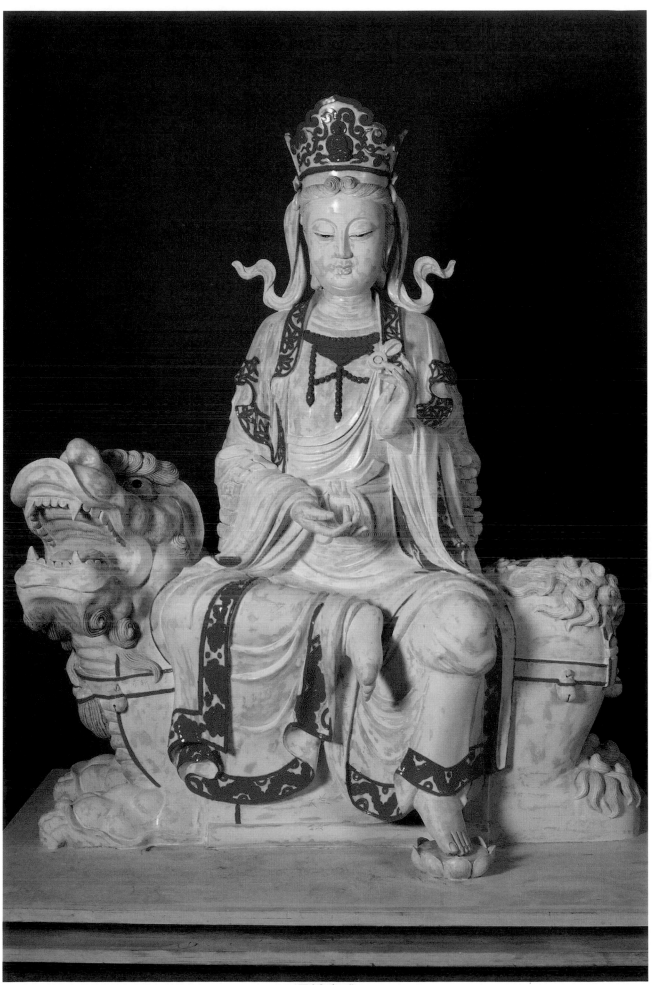

瀝粉完成

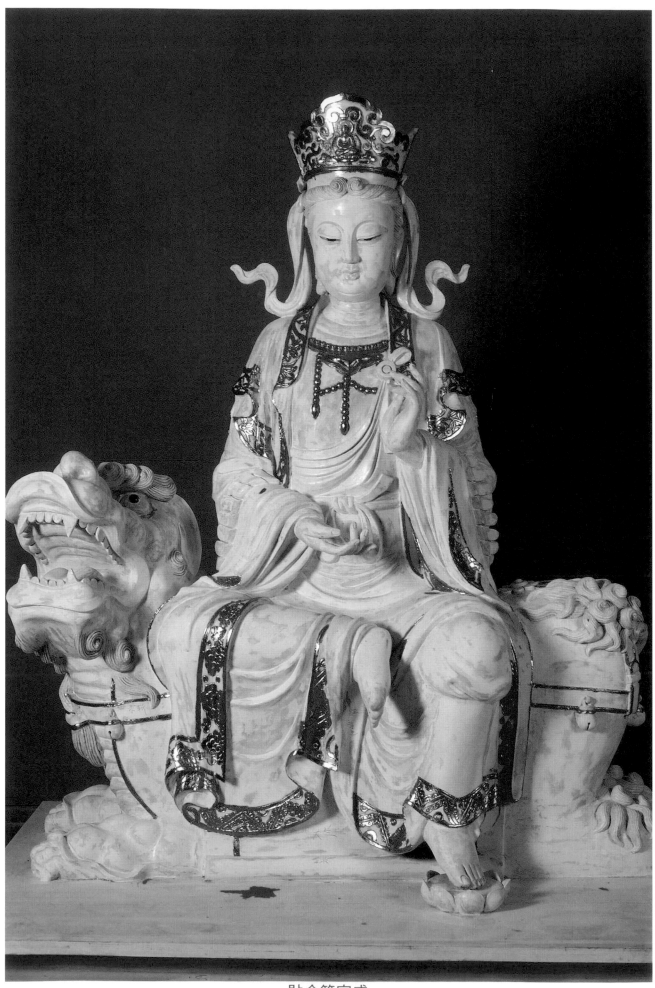

貼金箔完成

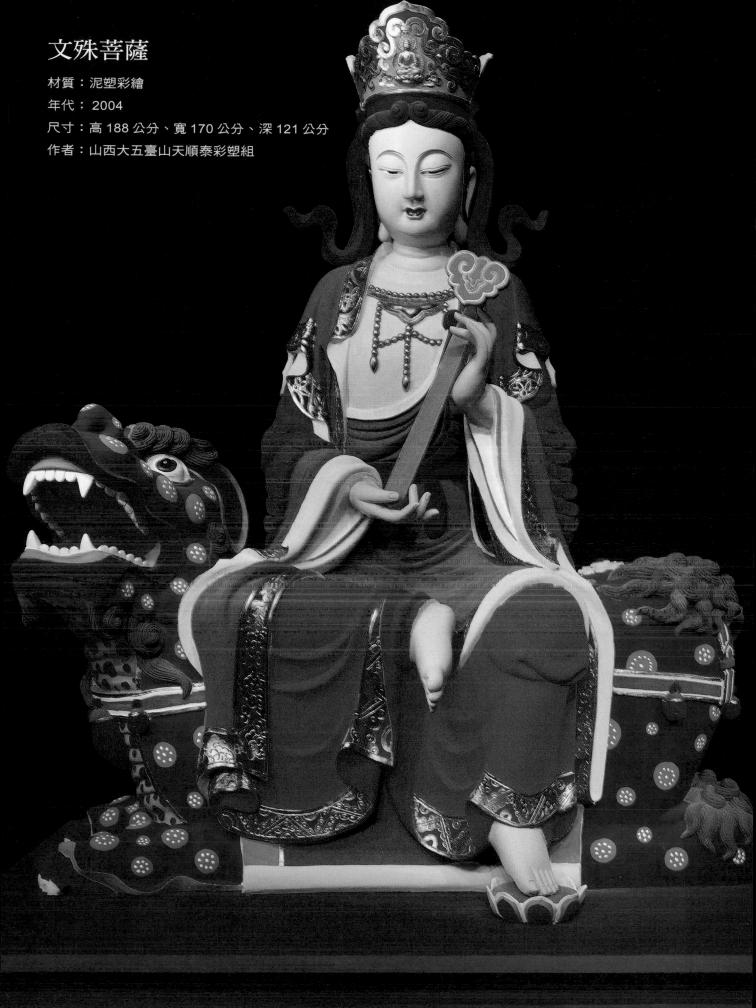

文殊菩薩

材質：泥塑彩繪
年代： 2004
尺寸：高 188 公分、寬 170 公分、深 121 公分
作者：山西大五臺山天順泰彩塑組

普賢菩薩

　　普賢菩薩梵文的意譯是指「普遍賢達」的意思。普賢菩薩也是佛教中常見的一位菩薩，與象徵智慧的文殊菩薩並列為釋迦牟尼佛的左右脅侍，代表真理的含意，故可守護世人身心安穩，不受各種煩惱魔障的侵擾。

　　普賢菩薩的造型多為菩薩裝、頭戴寶冠，以白象為座騎。白象傳說是菩薩化身，表示威靈之相。此作品造像風格與文殊菩薩類似，有世俗化的特徵：通肩廣袖長服、衣飾蔽體、衣褶寬大飄散於象座上，頭飾明顯。除了衣飾特徵之外，菩薩面貌呈現的敦厚樸實，更忠實傳達人民心理對於佛像樣貌的一種期望。

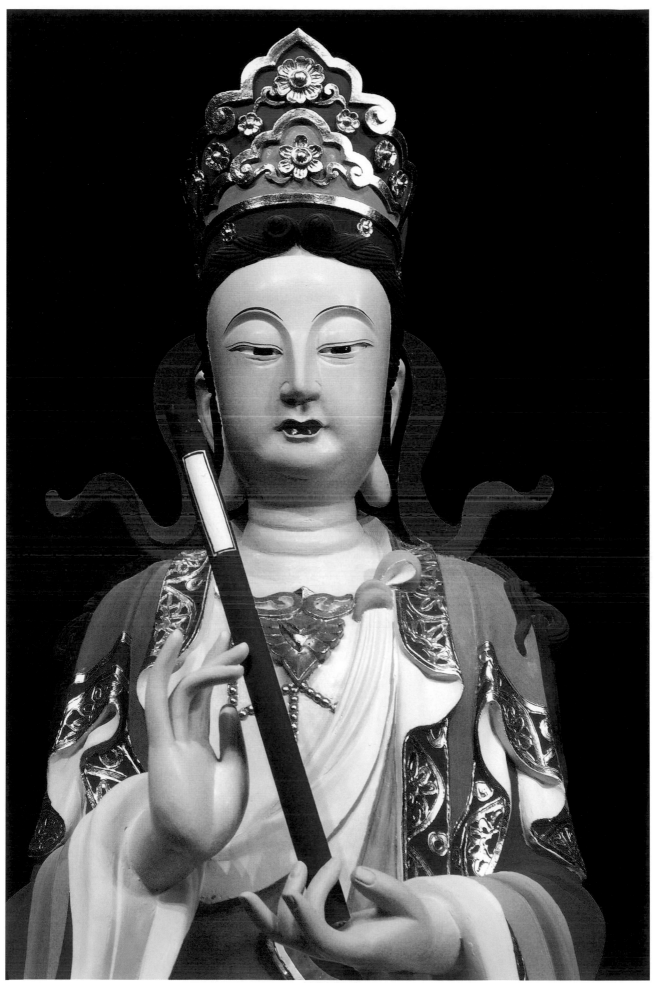

彩塑完成

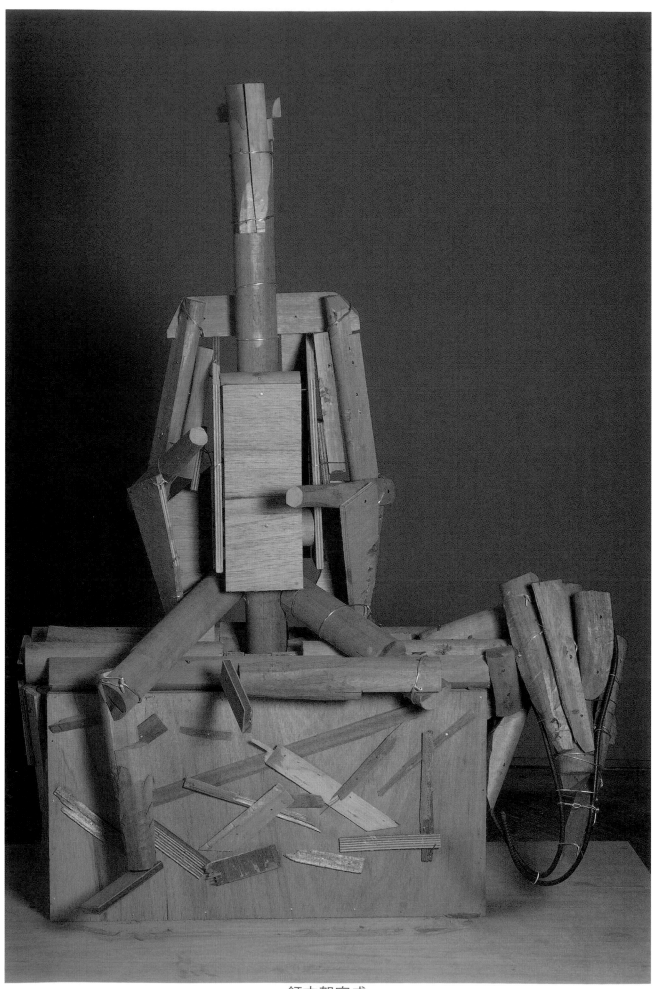

釘木架完成

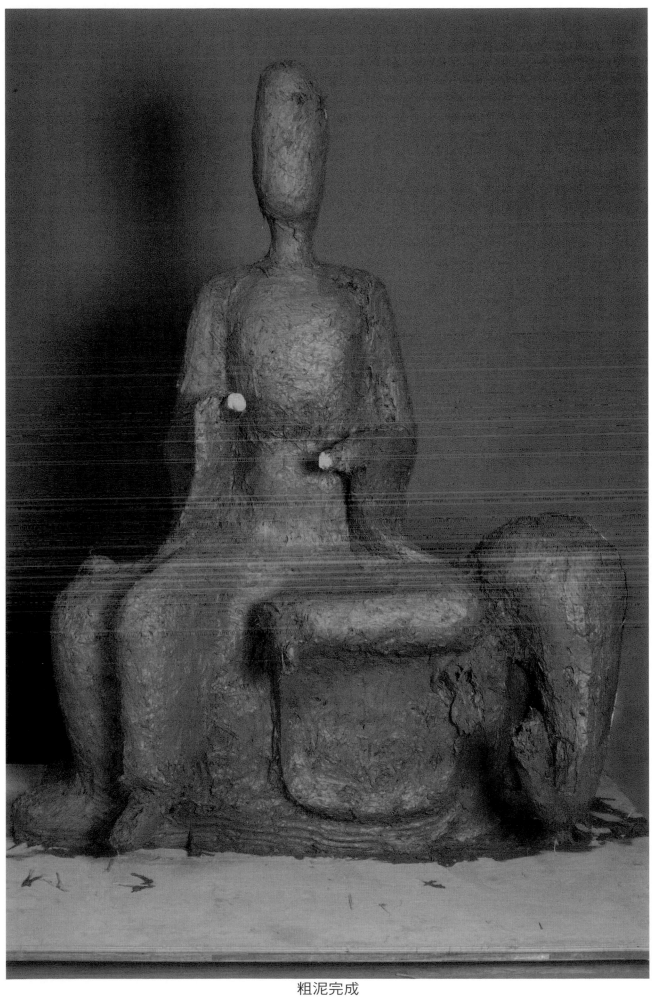

粗泥完成

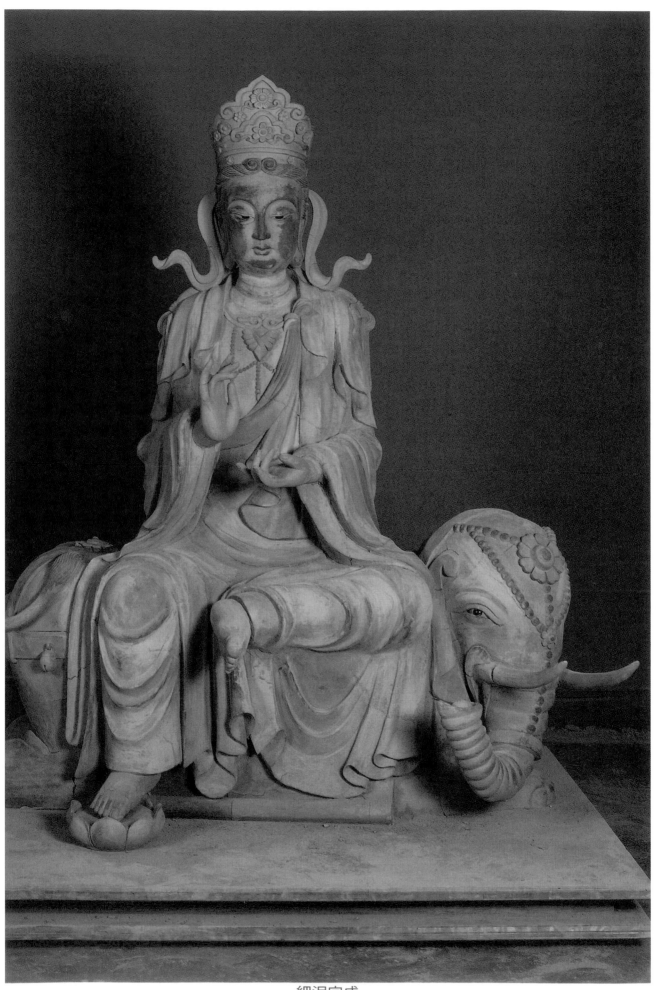

細泥完成

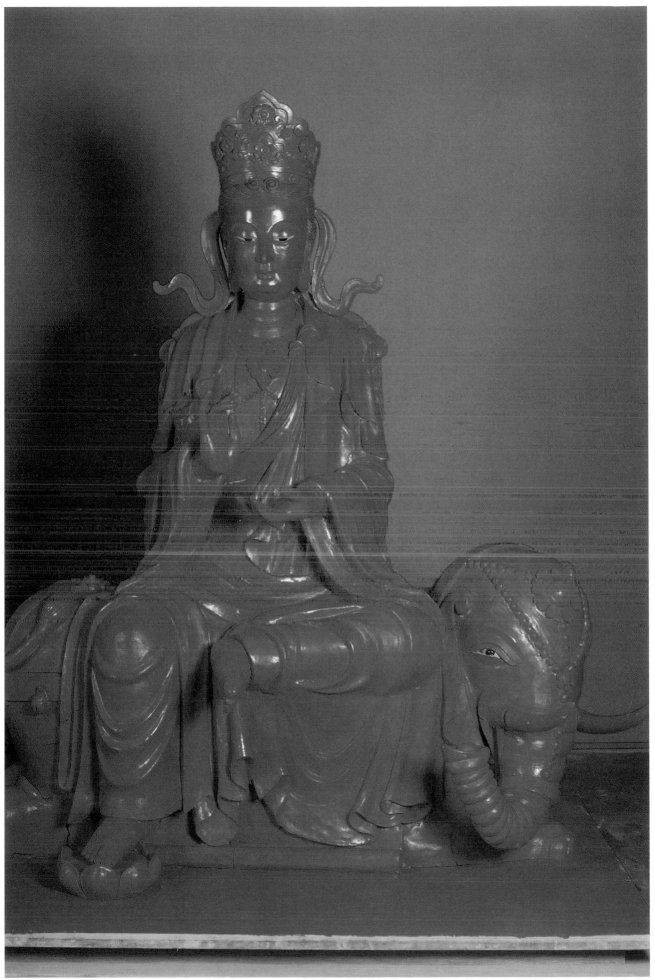

滲漆完成

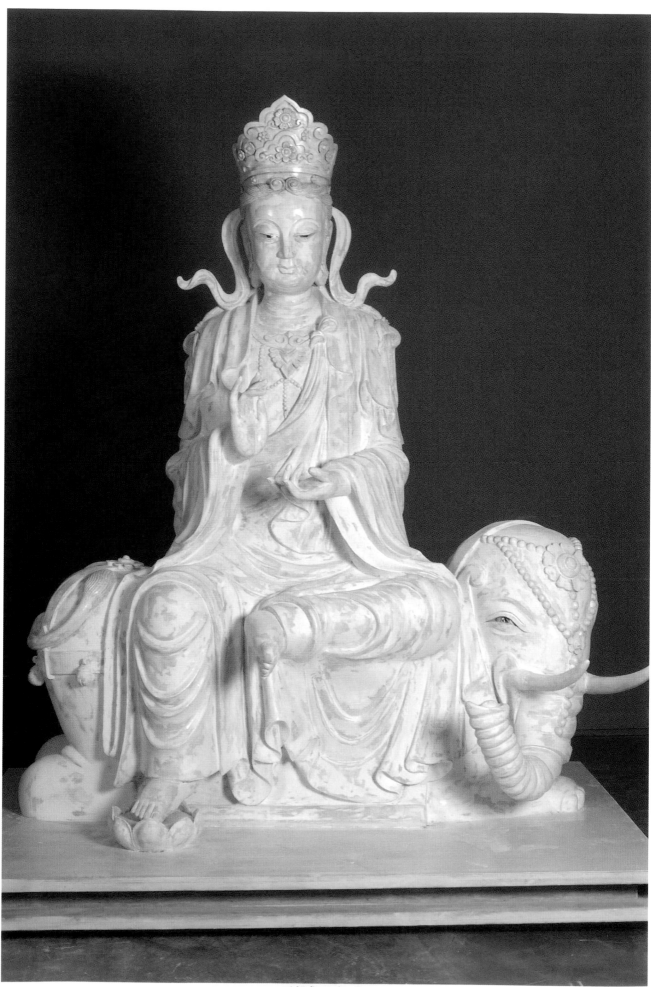

刮膩子完成

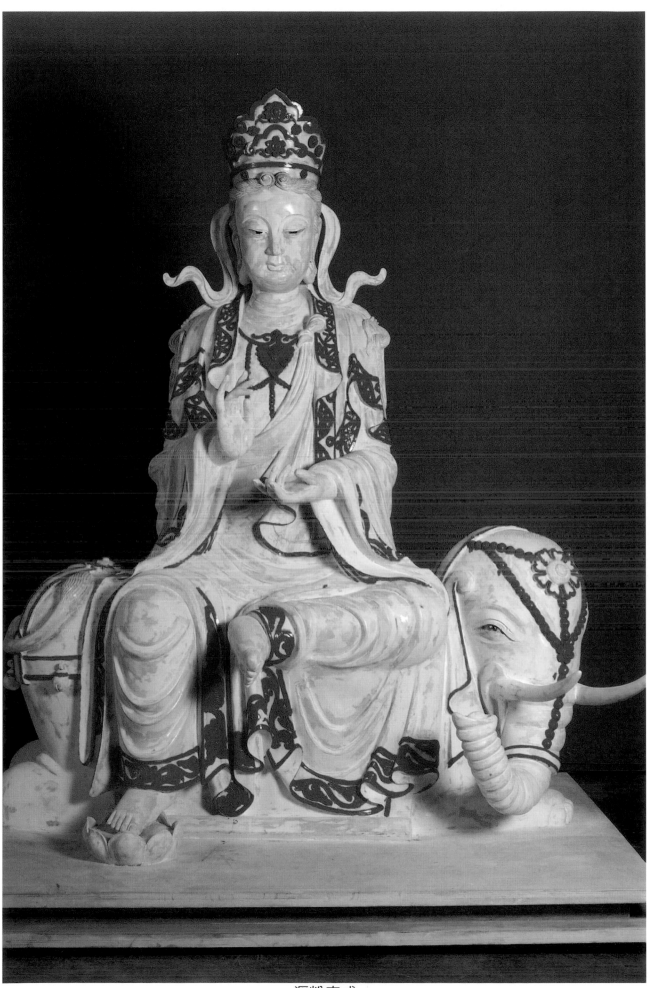

瀝粉完成

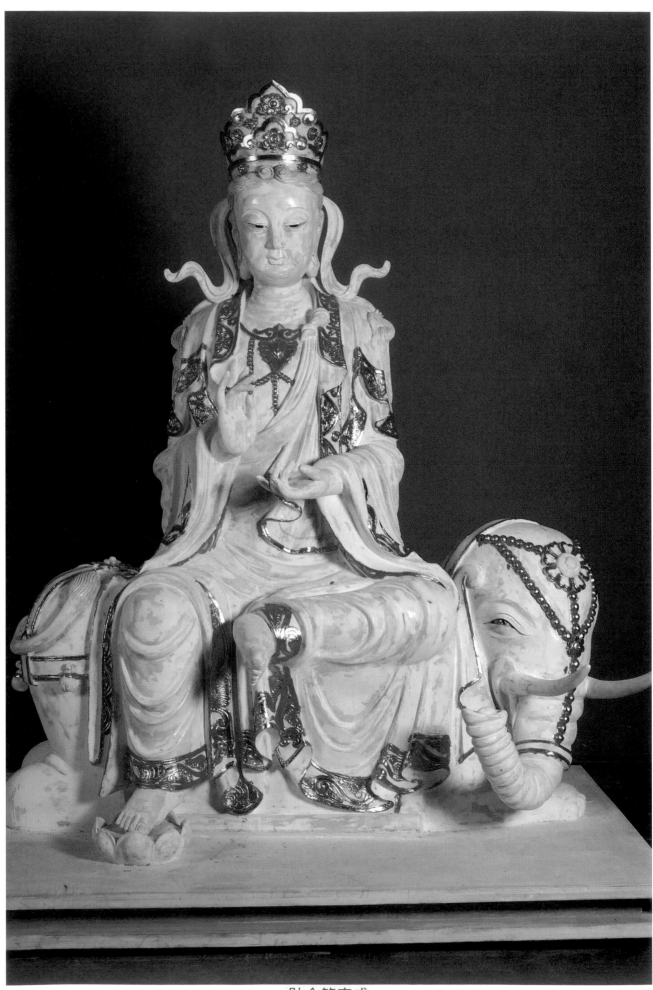

貼金箔完成

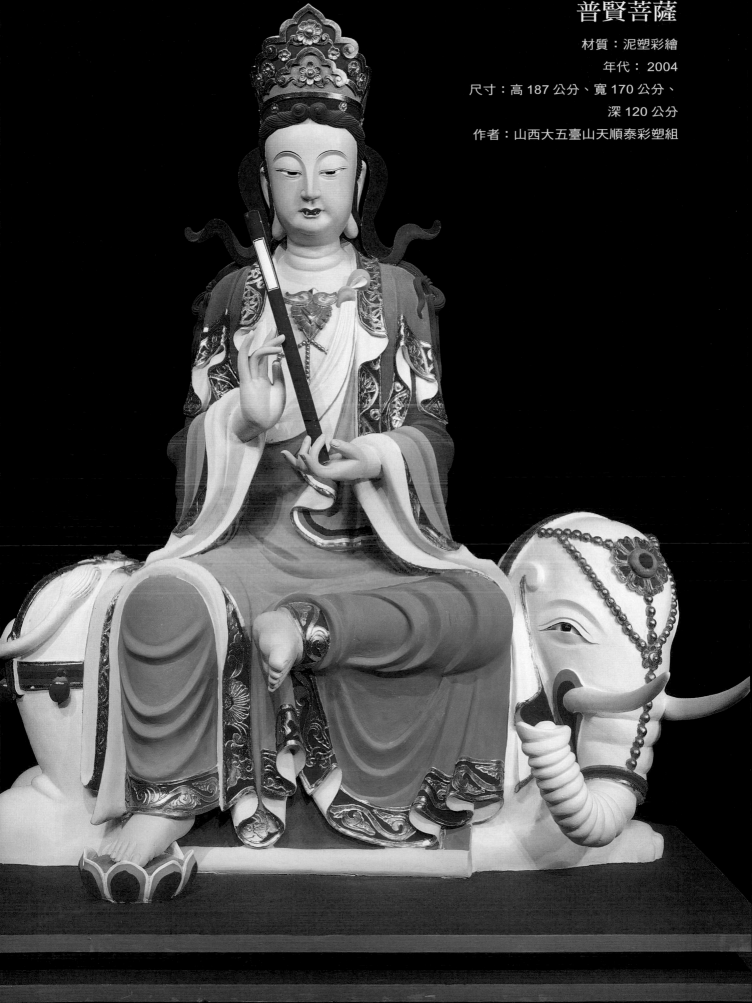

普賢菩薩

材質：泥塑彩繪

年代： 2004

尺寸：高 187 公分、寬 170 公分、

深 120 公分

作者：山西大五臺山天順泰彩塑組

自在觀音

　　觀音菩薩原作觀世音菩薩，取「觀自在」、「觀世自在」之意。觀音菩薩傳入中國後受到廣泛信仰，且各種的說法化身使其造像種類繁多，最普遍的仍屬與大勢至菩薩共同脅侍於阿彌陀佛左右的隨侍相。

　　隨侍在阿彌陀佛旁的觀音菩薩頭戴寶冠，冠上有阿彌陀佛畫佛，其他形相衣飾與其他菩薩相無太大差異。觀音菩薩初為男性形象，約在南北朝後，特別是唐以後，才出現女性形象。此作品是屬於「輪王坐」姿：豎高右膝，垂下左足；右手撐在台座上，左手搭在膝蓋上，表現隨和、自在、平易近人的形象。此手法賦予作品一種輕鬆活潑的生氣。搭配假山台座，左足踏蓮花，足下綠浪裝飾等，整體造型具有流暢的美感。

彩塑完成

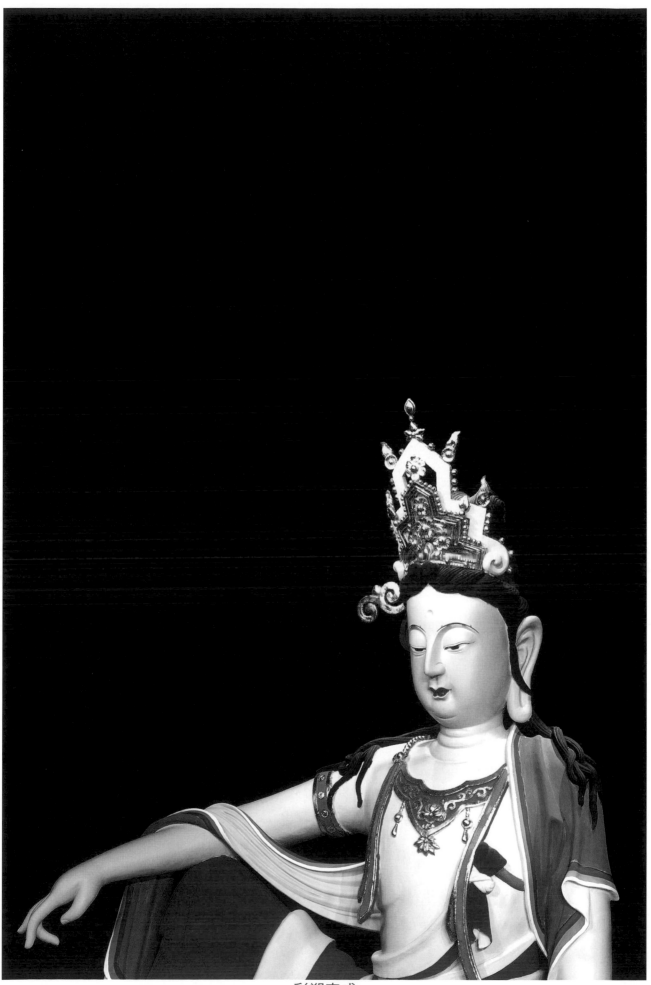

彩塑完成

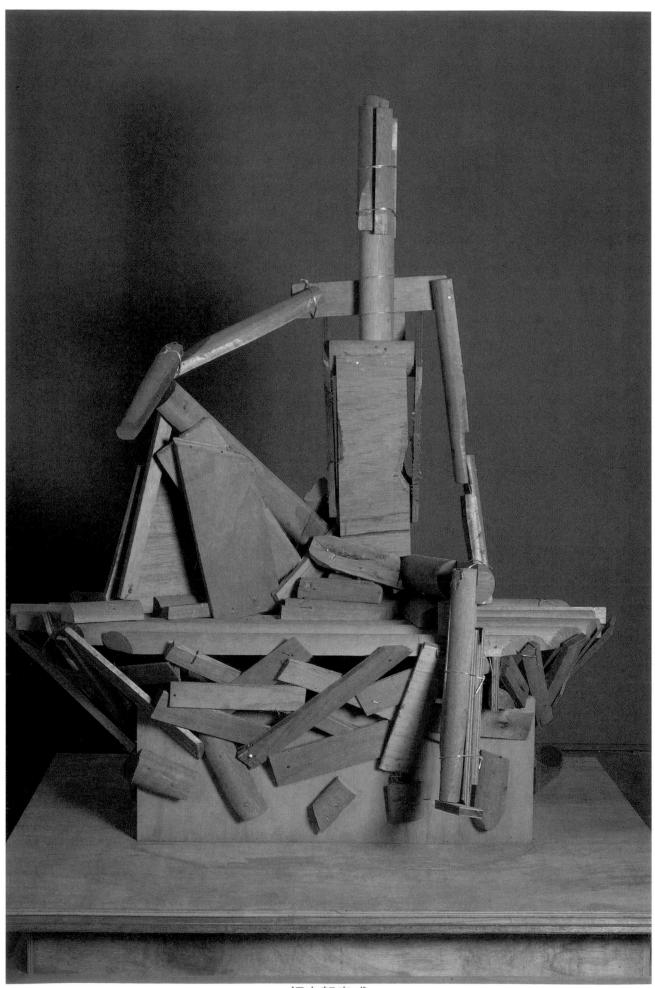

釘木架完成

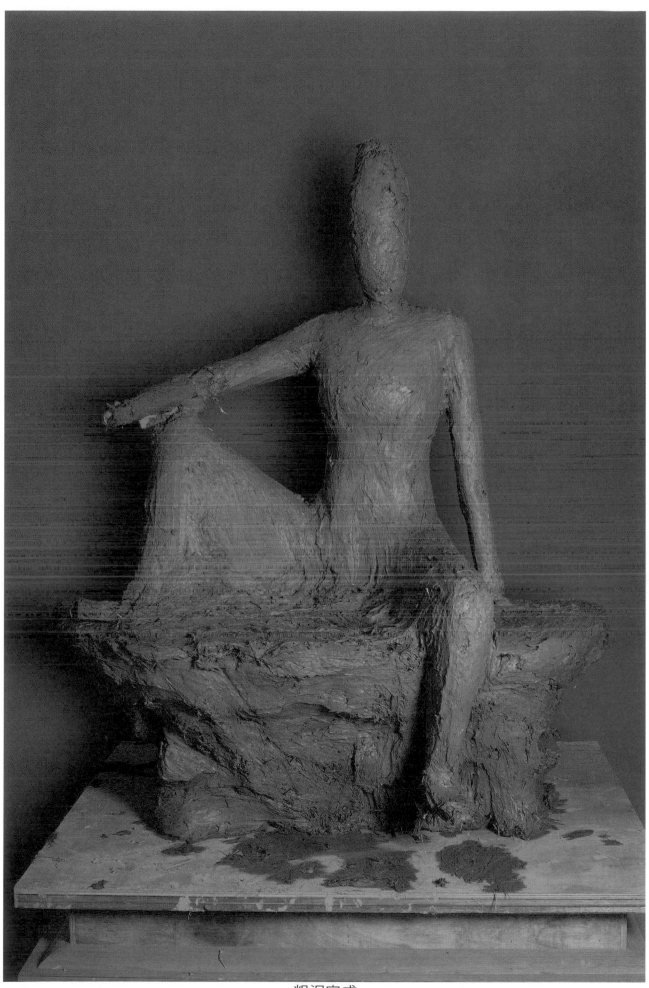

粗泥完成

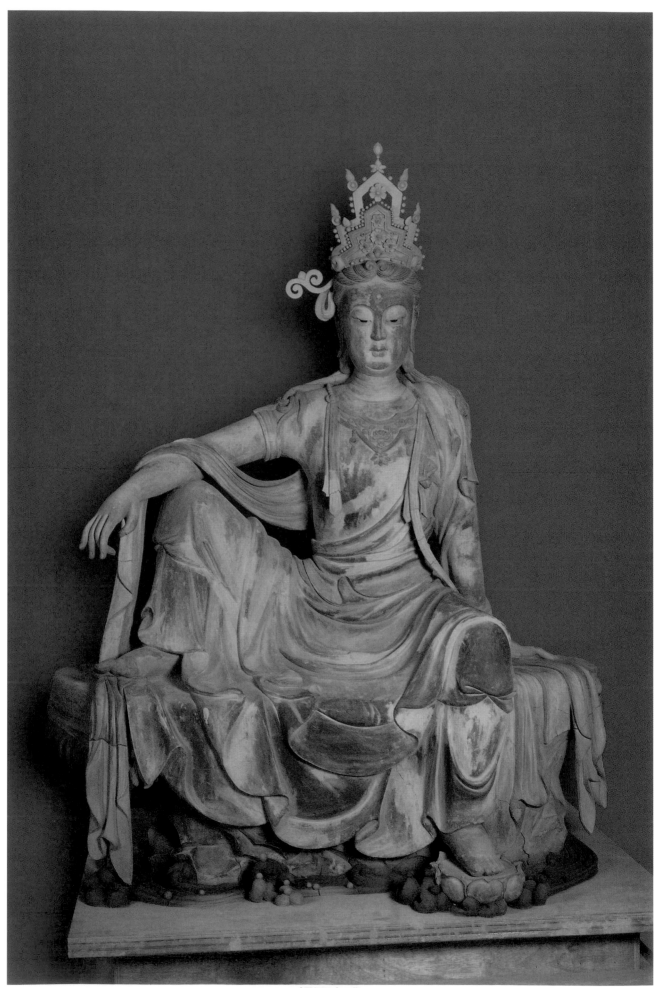

細泥完成

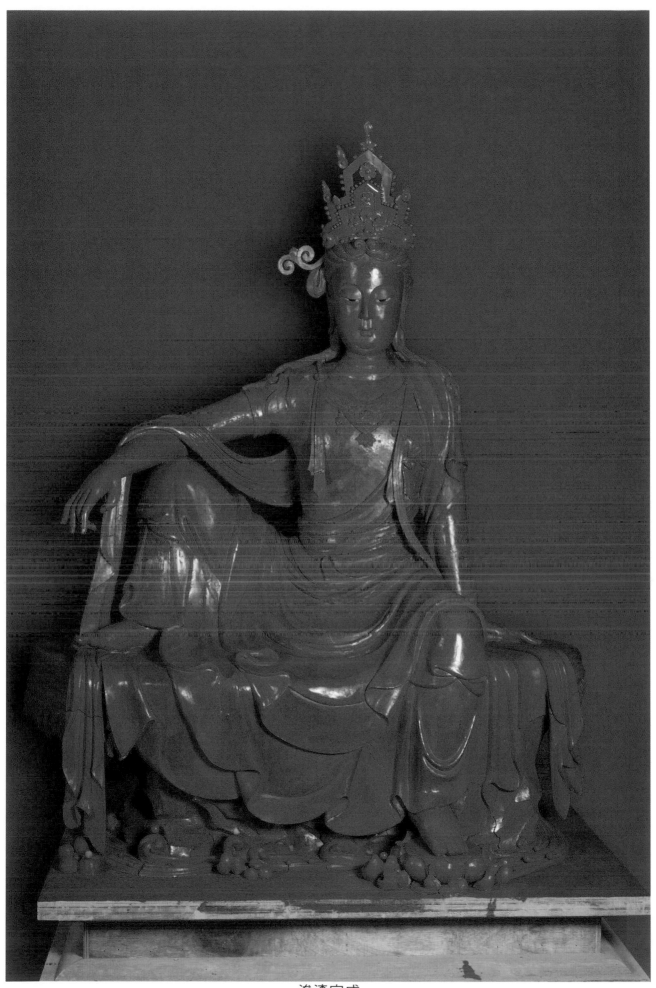

滲漆完成

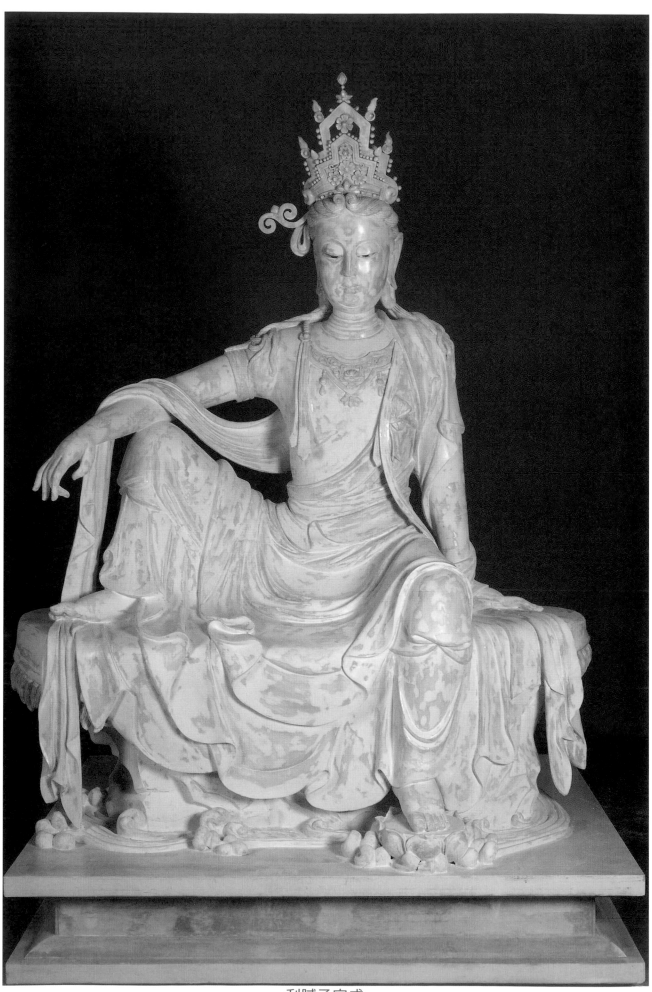

刮膩子完成

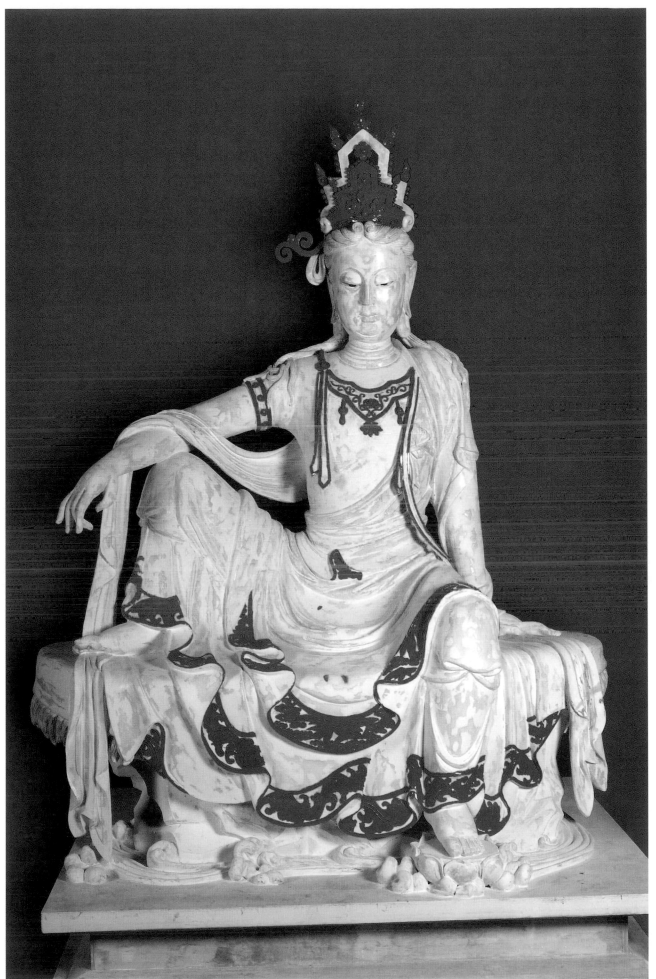

瀝粉完成

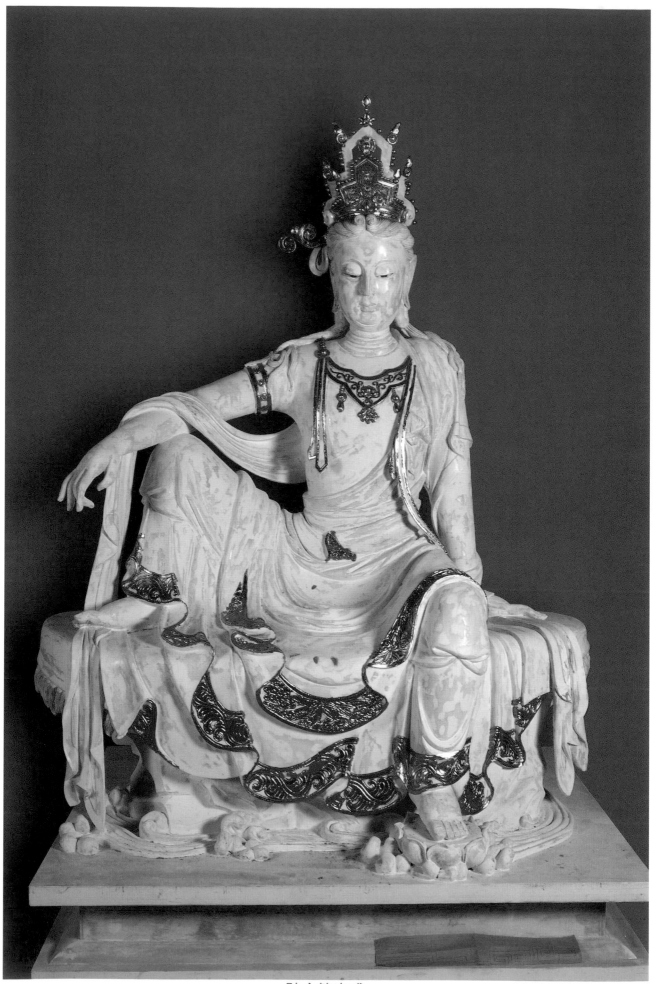

貼金箔完成

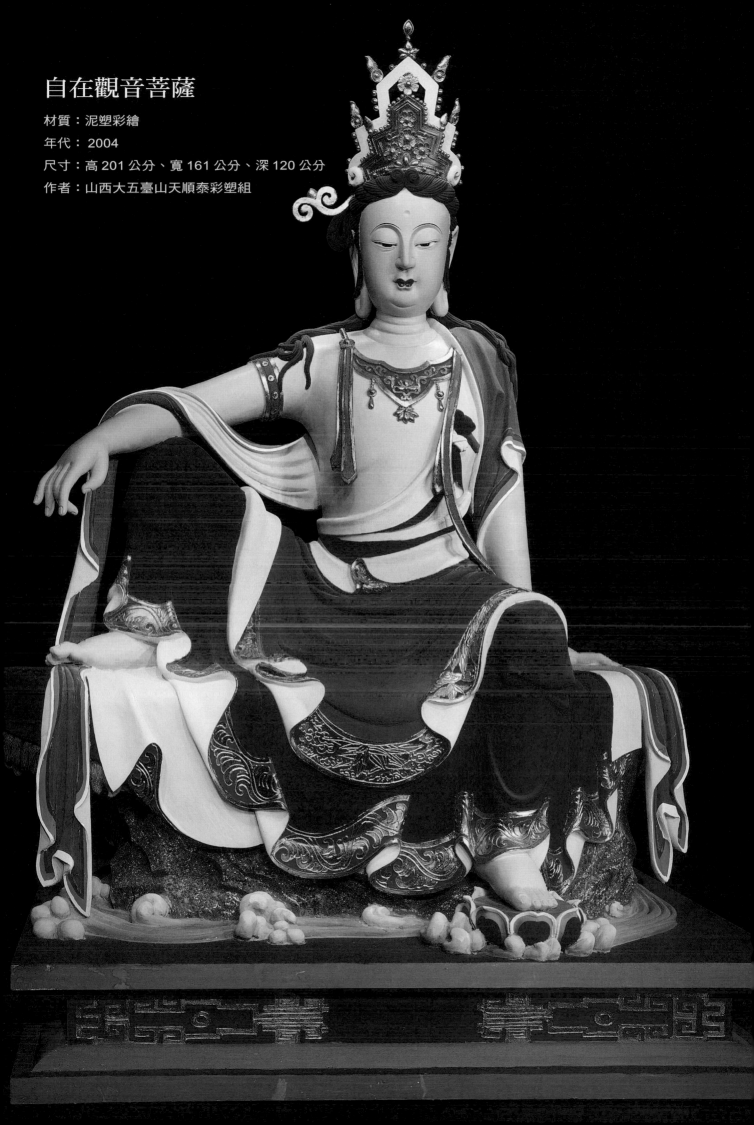

自在觀音菩薩

材質：泥塑彩繪

年代： 2004

尺寸：高 201 公分、寬 161 公分、深 120 公分

作者：山西大五臺山天順泰彩塑組

脅士

「士」為大士之意，是菩薩的另譯，指菩薩大發菩提心以化眾生之意。脅士則是指侍立在佛兩側的菩薩，輔助佛陀教導眾生。諸佛皆有兩側的脅侍菩薩，如側立釋迦牟尼佛兩旁的文殊、普賢菩薩，阿彌陀佛兩側的觀世音、大勢至菩薩等。

此作品的衣飾與面容大致與其他菩薩像沒有太大差異，惟其特點可與山西華嚴下寺的脅侍菩薩稍作比較，整體來說，此塑像的面容圓潤、細目長眉，有一種端詳妙麗的神態；而手勢所呈現的合掌之姿，結合略側之身，可使得塑像於安詳之中顯出菩薩的慈悲形象。

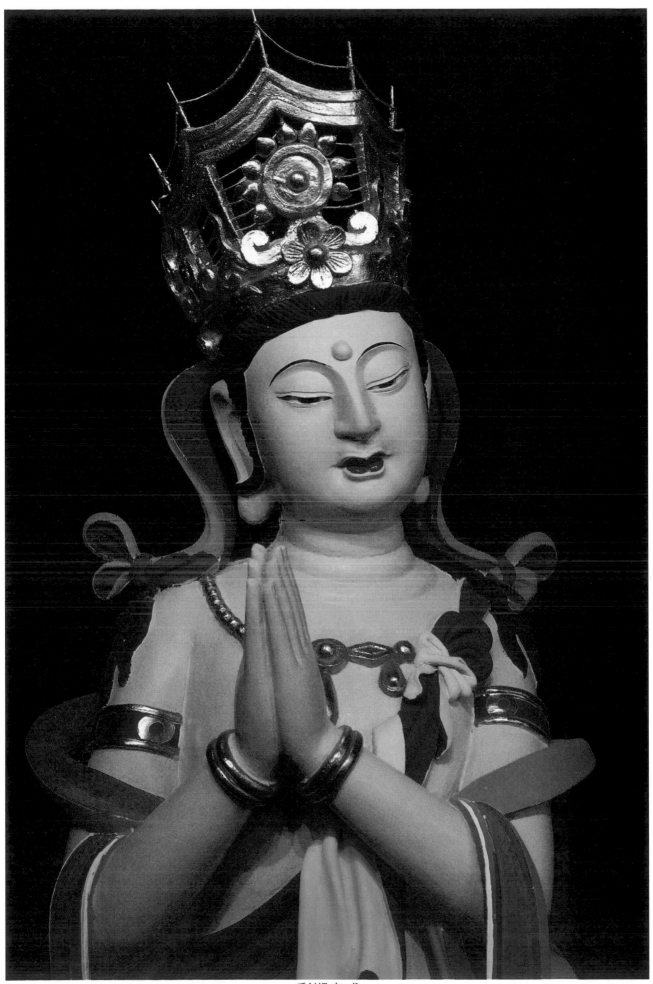

彩塑完成

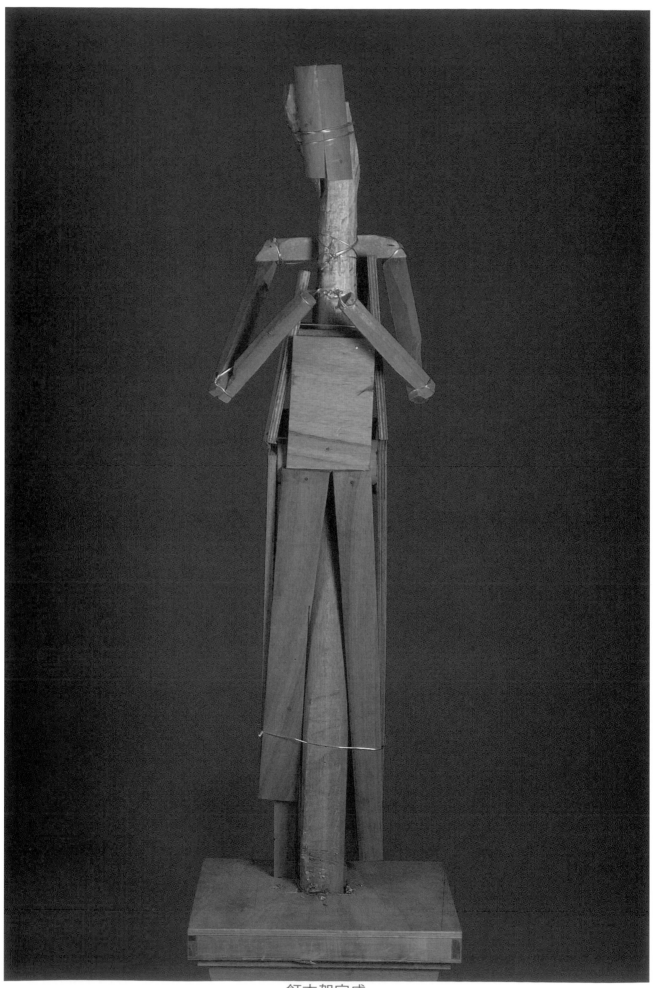

釘木架完成

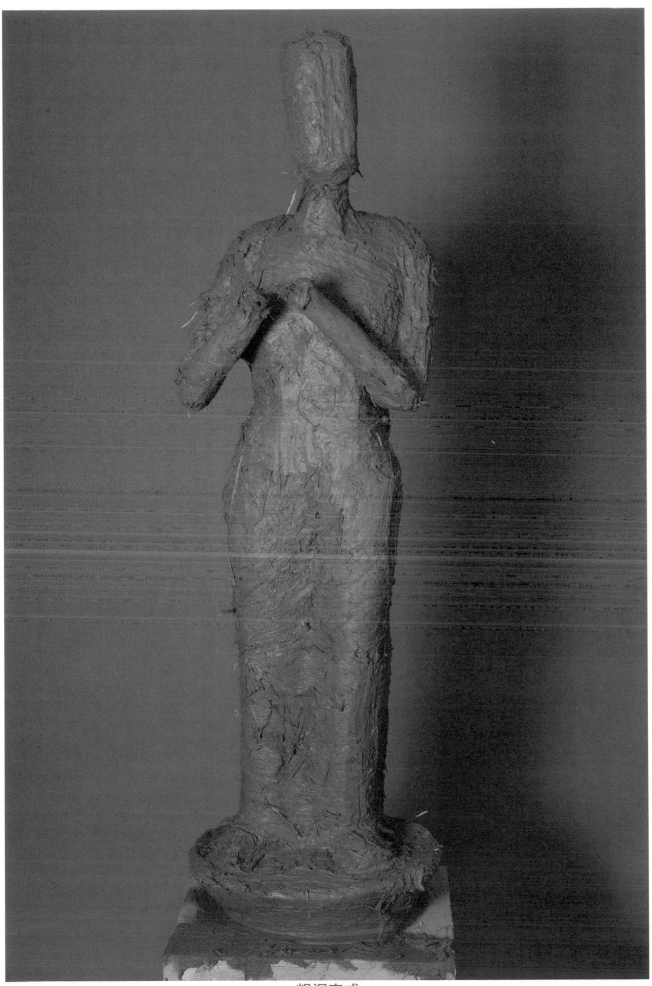

粗泥完成

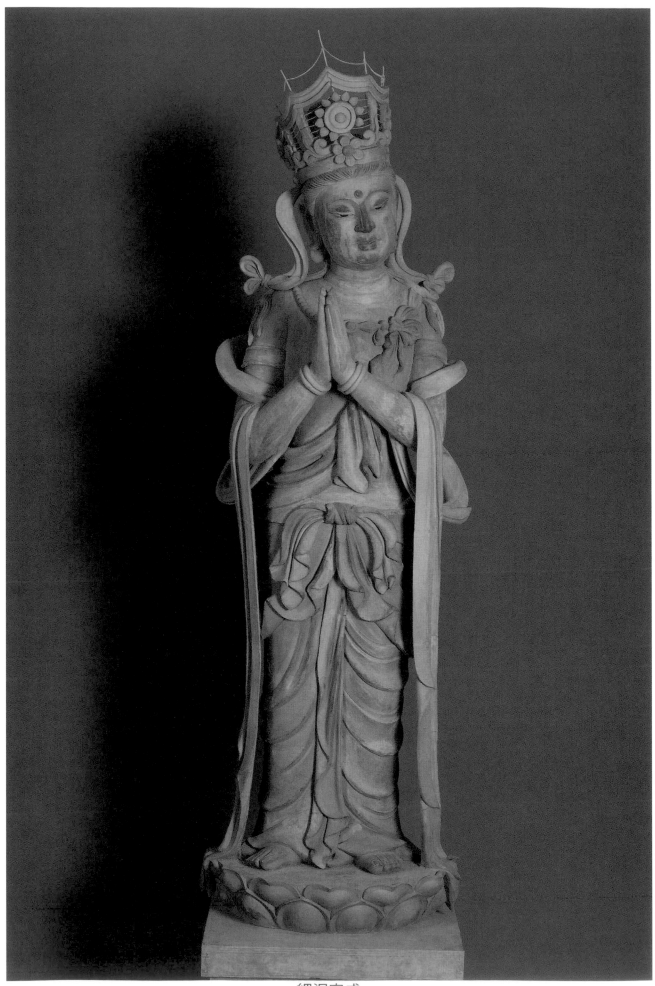

細泥完成

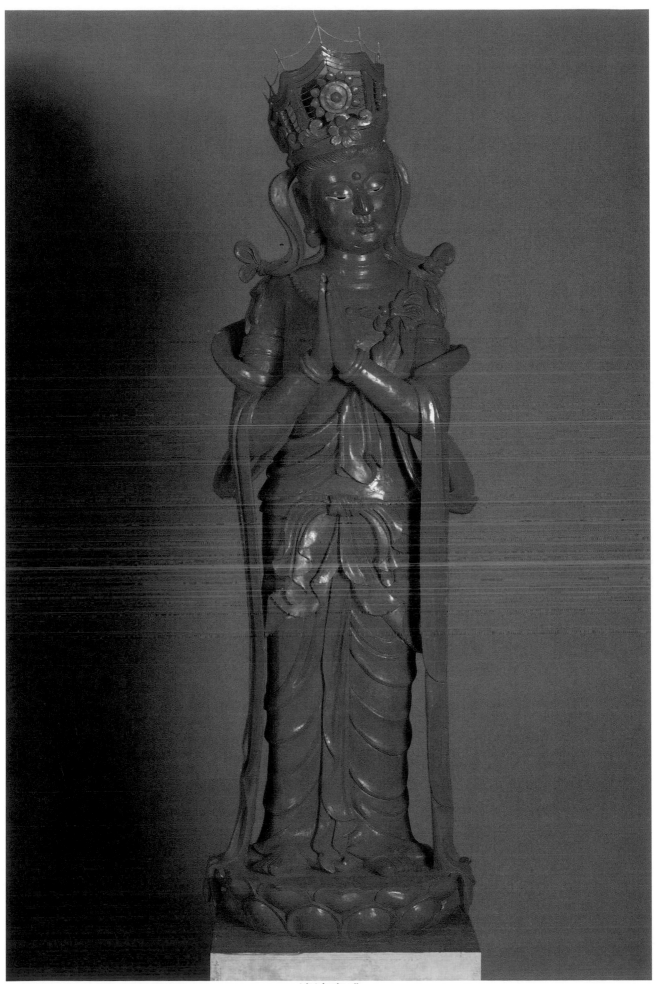

滲漆完成

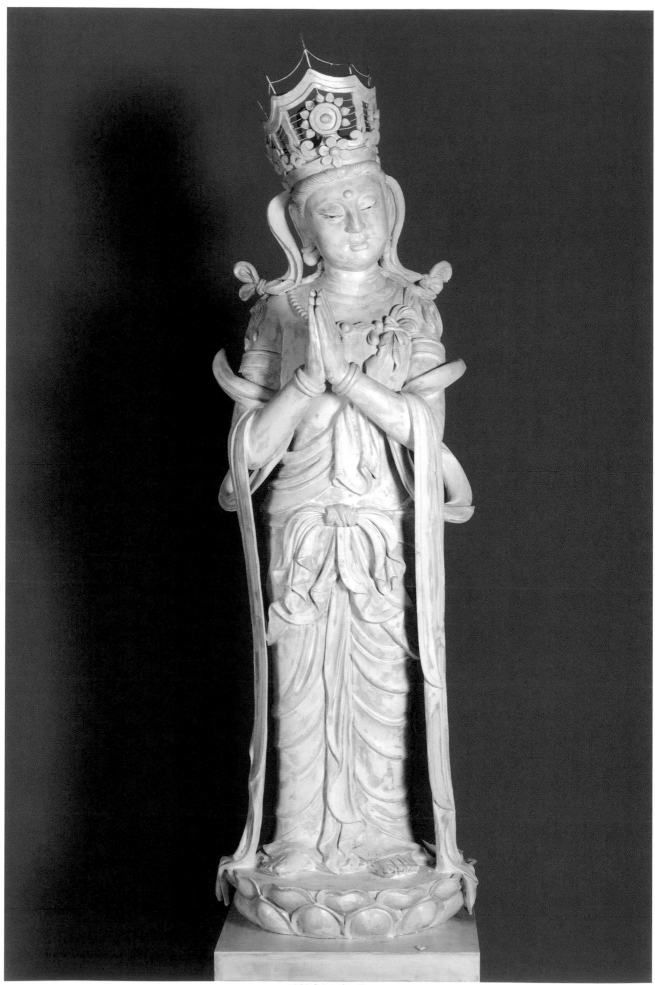

刮膩子完成

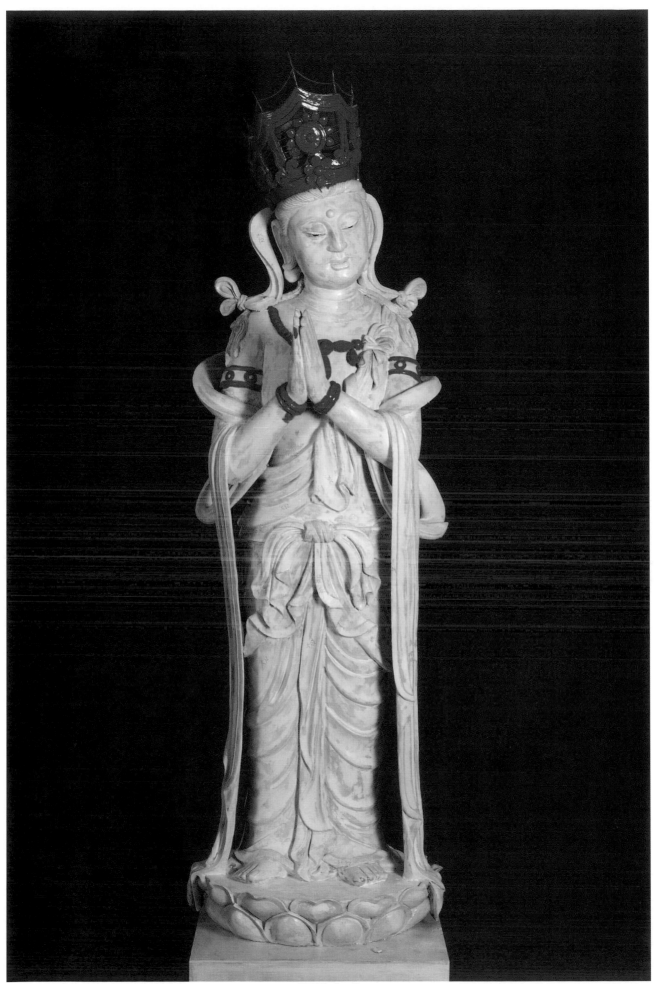

瀝粉完成

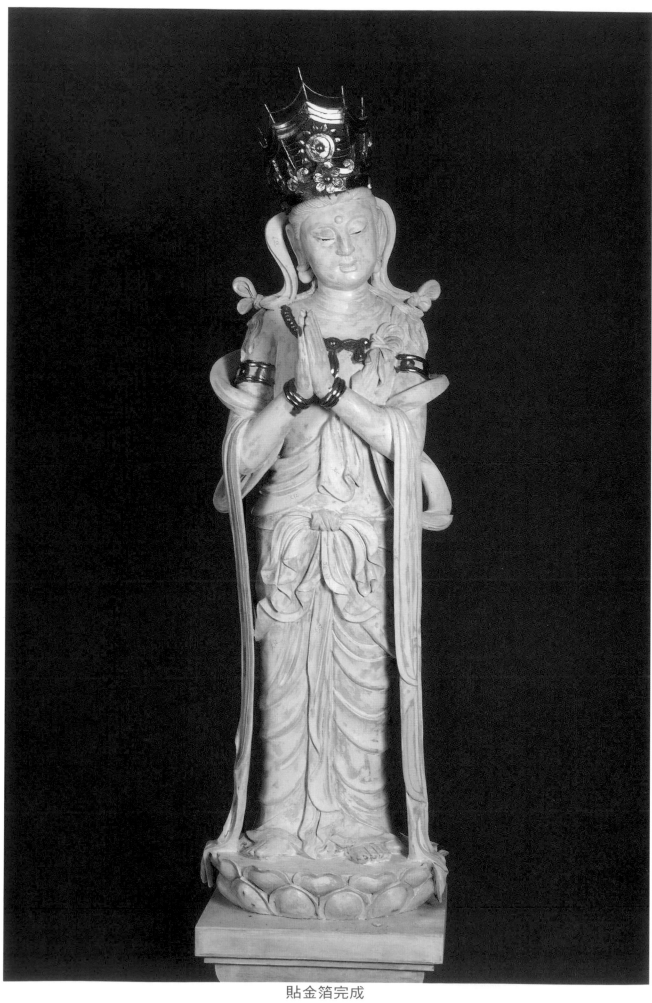

貼金箔完成

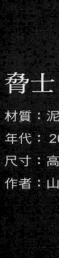

脅士

材質：泥塑彩繪

年代：2004

尺寸：高 176 公分、寬 55 公分、深 59 公分

作者：山西大五臺山天順泰彩塑組

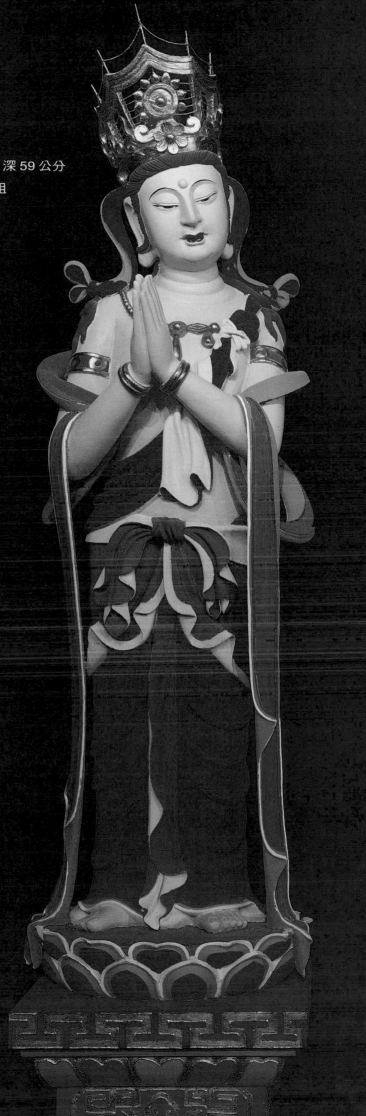

韋馱

　　韋馱是「二十四諸天」之一，是佛教中的護法天神。所謂的「天」指的是「天人」、「天眾」的意思，代表有情眾生的世界。韋馱天在中國寺院中通常被安排在彌勒佛後方，面向大雄寶殿，認為具有驅除邪魔、保護佛法的能力。

　　韋馱天的形象多表現為勇猛威武、體格魁偉的姿態，大多身穿甲冑的雄裝，手持金剛杵。手姿有以杵拄地，或是雙手合十，將杵擱置兩肘之間。此作品有明代以後的塑像風格，其特色即是將佛教尊者的形象與平民生活結合，使身為護法天神的韋馱樣態展現出雄壯威武、魁偉豪邁的大將之風，並在面容上反映著憂國憂民、盡忠職守的捍將精神，明顯反映佛教塑像風格的轉變。

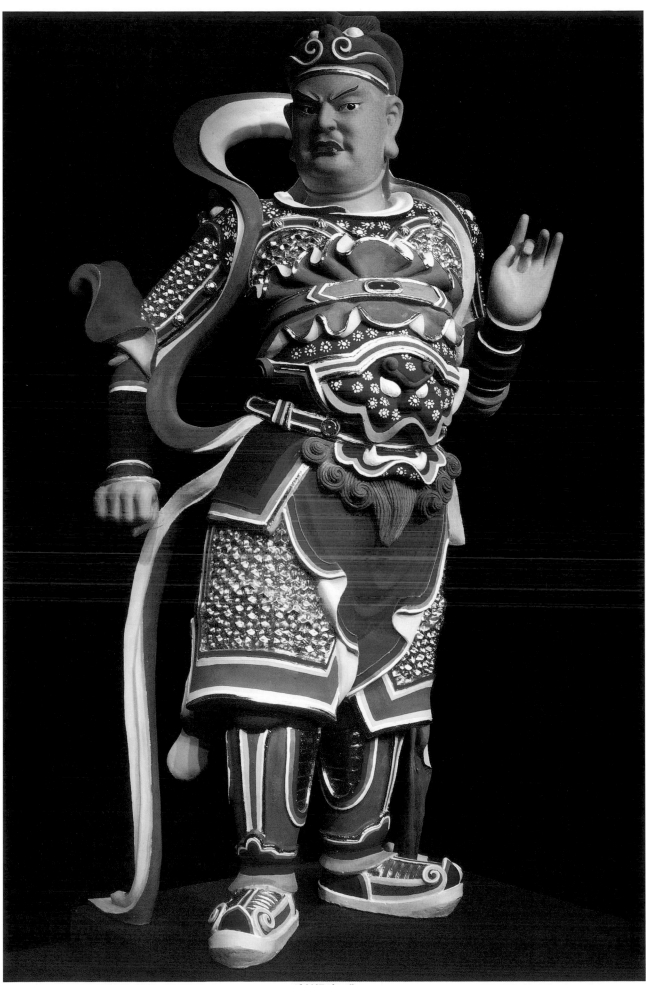

彩塑完成

釘木架完成

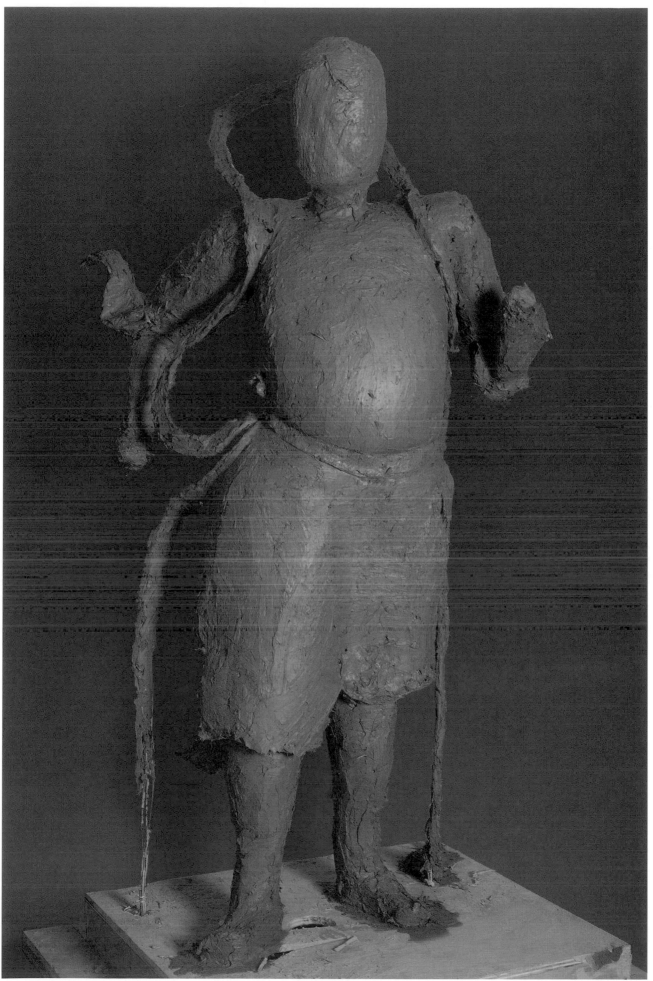

粗泥完成

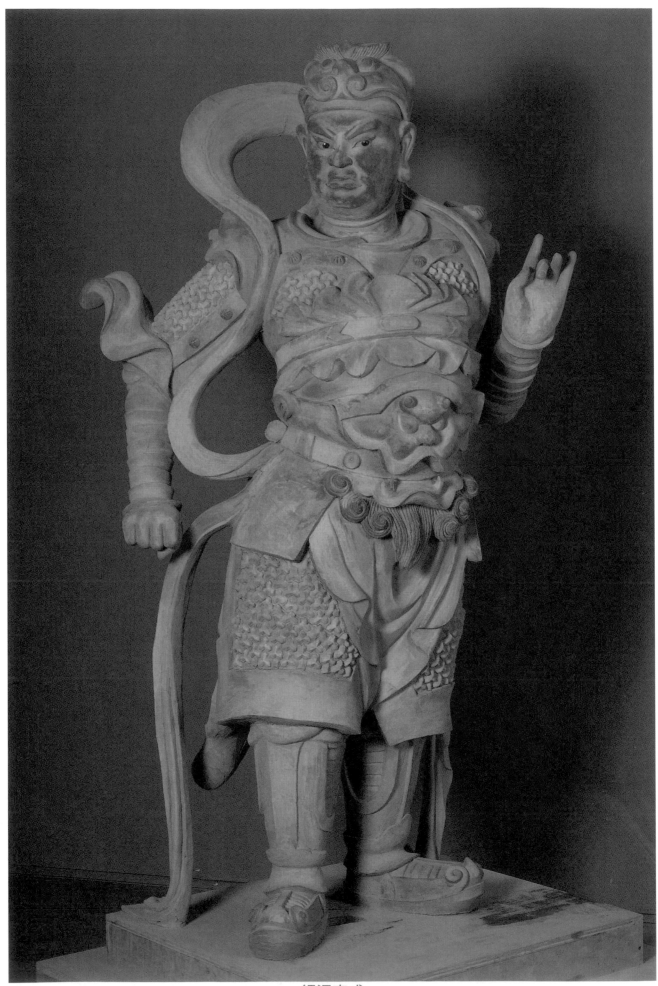

細泥完成

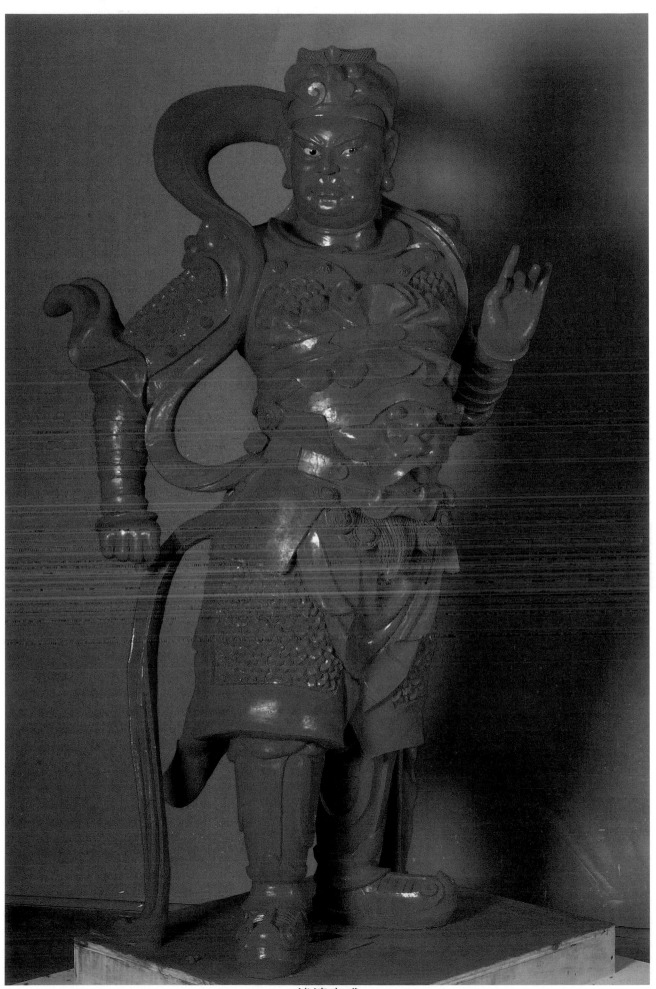

滲漆完成

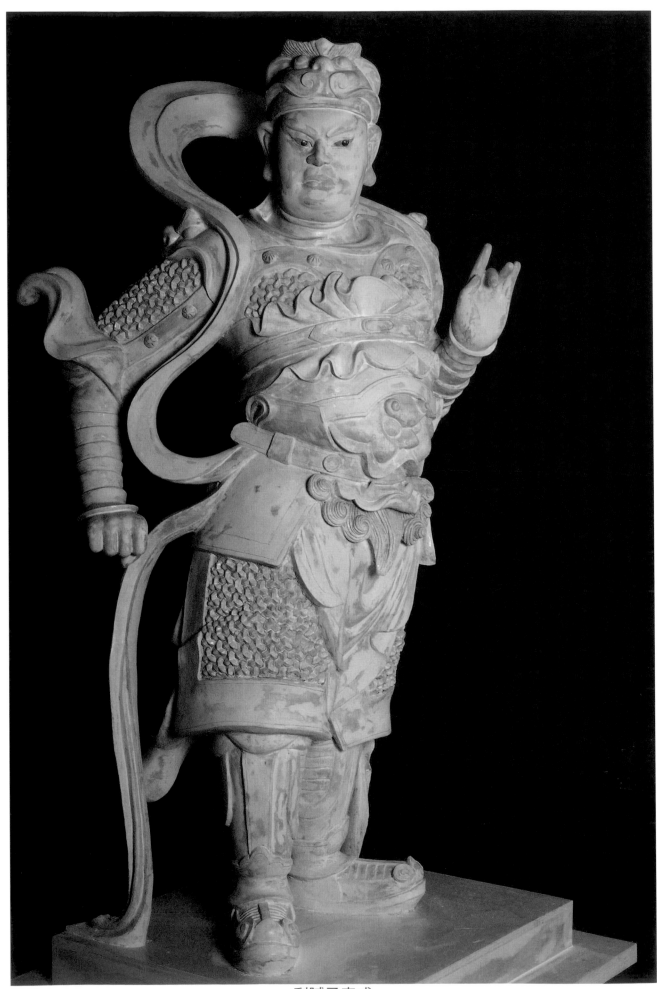

刮膩子完成

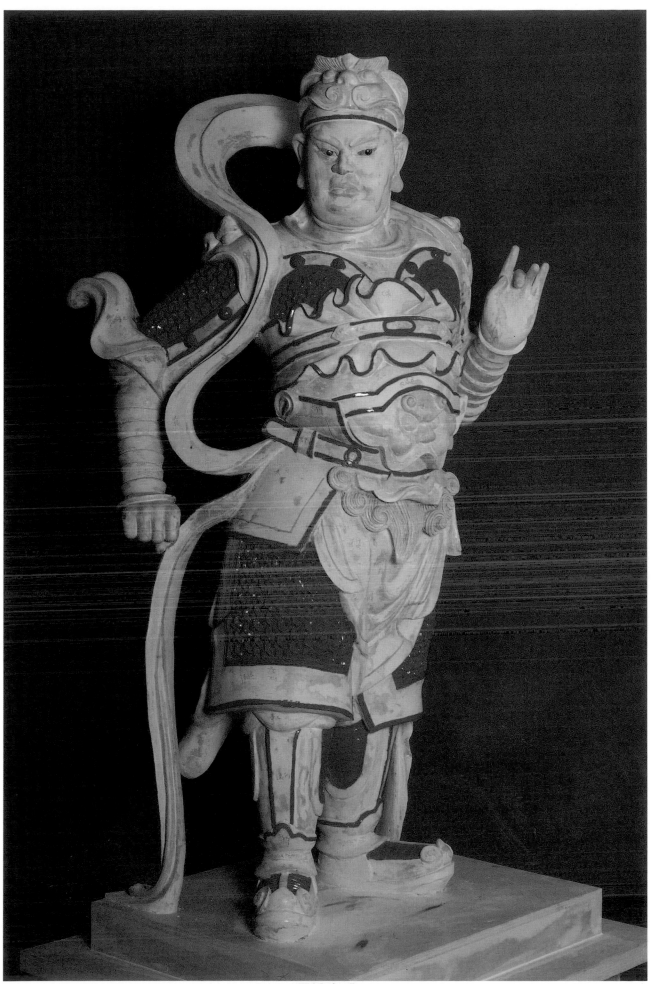

瀝粉完成

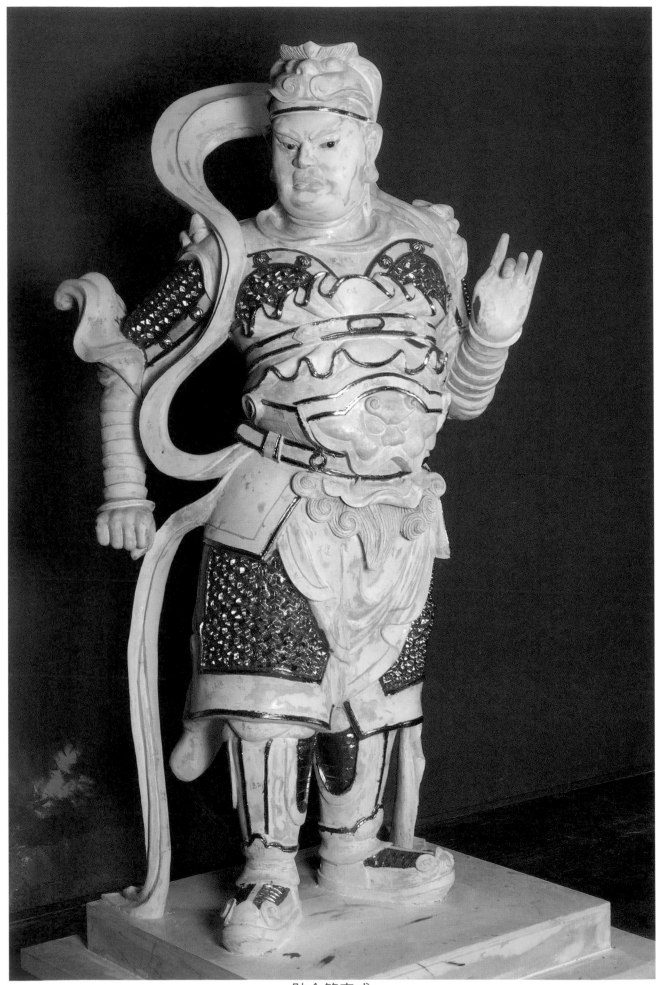

貼金箔完成

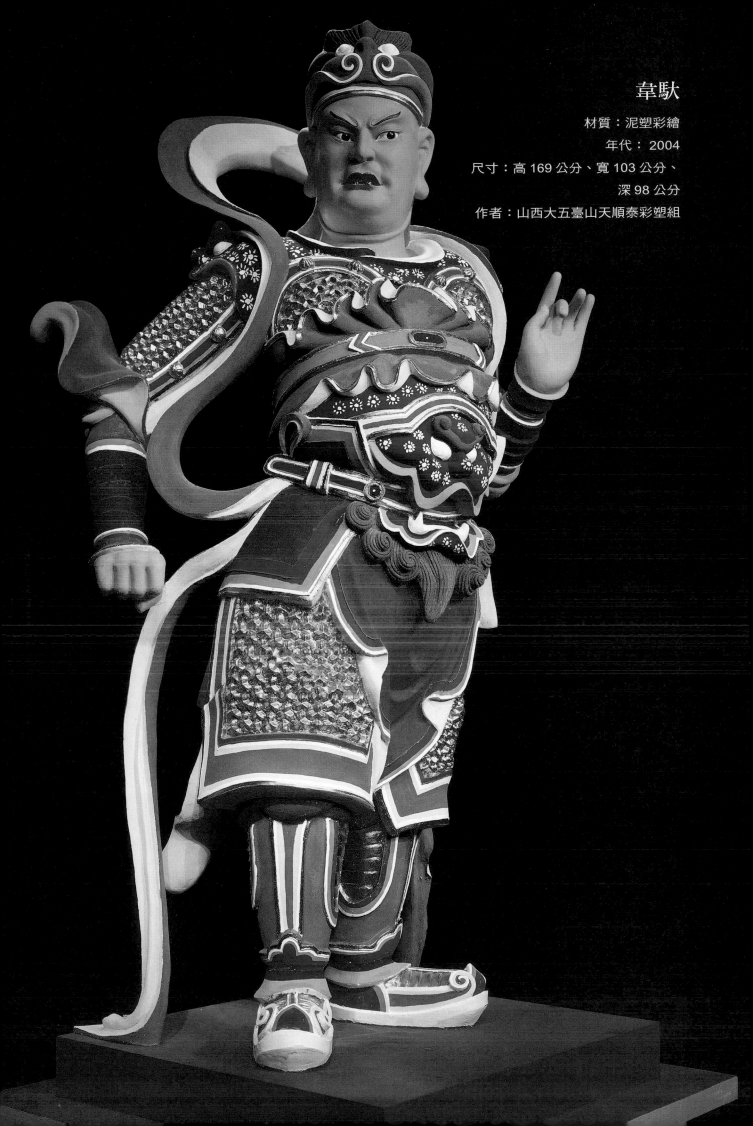

韋馱

材質：泥塑彩繪

年代： 2004

尺寸：高 169 公分、寬 103 公分、

深 98 公分

作者：山西大五臺山天順泰彩塑組

附錄篇

台灣泥塑

台灣寺廟
彩塑佛像初探

泥塑創作/ 吳榮賜（國寶級木雕藝術家）
文/劉憶諄（世界宗教博物館展示蒐藏組研究員）

因歷史條件與地理環境的差異，台灣佛像雕塑的取材多偏向於易於保存的石材，以及易於取得的木材，泥塑彩繪的佛像相對的較少。台灣寺廟中存在不少泥塑作品，多數是屬於傳統建築構件的一部份，如壁面的淺浮雕以作為壁面裝飾的效果。台灣其實不乏具歷史性、珍貴性的佛像雕塑作品，但多數是為收藏家的珍藏，或為翻模彩繪的作品。

台灣的寺廟大多是屬於佛、道教結合的民間信仰，因而純粹的佛教尊者作品不多，目前較具歷史性且仍存在於廟宇中的大型單體佛像，可以台南市的開元寺與法華寺的佳品為代表。此二座寺院中的泥塑彩繪作品，均來自於大陸沿海一帶，後雖經台灣匠師修補過，但仍保存大體輪廓。據台南的匠師指出，台灣的佛像創作沿襲的是大陸沿海福建地區的手法，以漳州派系與福州派系為主，與世界宗教博物館「山西泥菩薩」特展所呈現的山西內陸風格與技法大相逕庭。

開元寺係為明鄭時期鄭經所建，原名為「北園別館」。嘉慶年間改為開元寺，屬於佛教禪宗臨濟宗支派。寺院為三殿式建築，前殿奉彌勒佛，二進三寶殿奉釋迦牟尼、阿難尊者與文殊菩薩，三進大士殿奉千手佛。整體建築為典型佛寺的「伽藍格局」，在目前臺灣佛寺中十分少見。廟宇中的四大天王是為泥塑彩繪，屬明清風格。法華寺原為明末逸士李茂春居所，名曰「夢蝶園」。康熙年間，臺灣府知府蔣毓英，保留遺蹟，集資建寺，名為法華寺，奉祀如來佛。前堂供彌勒佛及四天王，正殿奉依三寶佛尊及韋陀佛，右祀關帝，旁祀吳鳳挽赤馬像。與開元寺並稱為台南兩大古剎。法華寺中之四大天王像亦為泥塑彩繪，形式與風格非常類似開元寺中之四大天王。

較新的作品可以參考台北縣中和市圓通禪寺，圓

台南開元寺天王

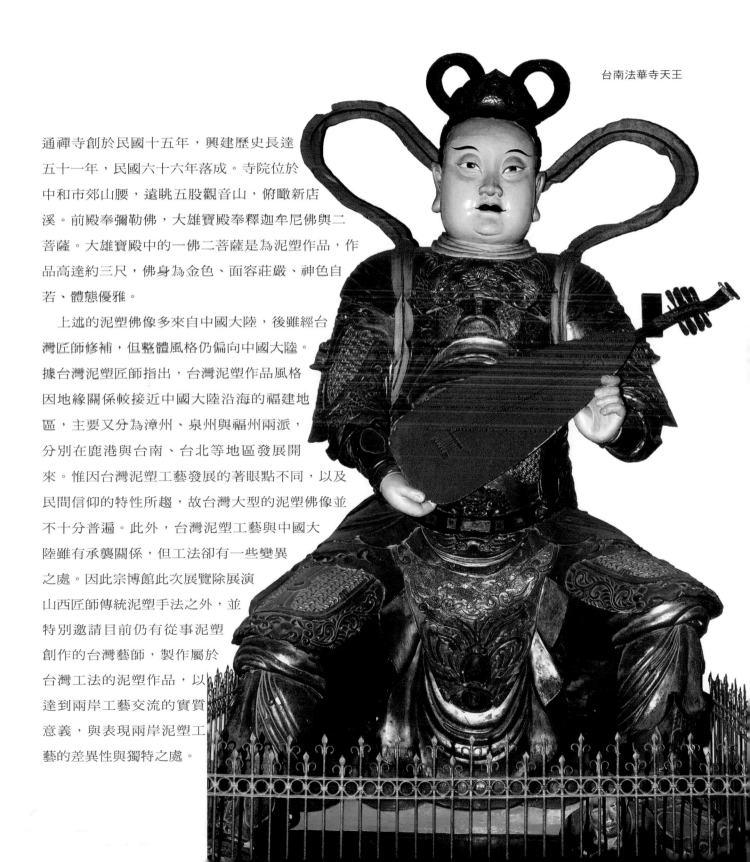

台南法華寺天王

通禪寺創於民國十五年，興建歷史長達
五十一年，民國六十六年落成。寺院位於
中和市郊山腰，遠眺五股觀音山，俯瞰新店
溪。前殿奉彌勒佛，大雄寶殿奉釋迦牟尼佛與二
菩薩。大雄寶殿中的一佛二菩薩是為泥塑作品，作
品高達約三尺，佛身為金色、面容莊嚴、神色自
若、體態優雅。

上述的泥塑佛像多來自中國大陸，後雖經台
灣匠師修補，但整體風格仍偏向中國大陸。
據台灣泥塑匠師指出，台灣泥塑作品風格
因地緣關係較接近中國大陸沿海的福建地
區，主要又分為漳州、泉州與福州兩派，
分別在鹿港與台南、台北等地區發展開
來。惟因台灣泥塑工藝發展的著眼點不同，以及
民間信仰的特性所趨，故台灣大型的泥塑佛像並
不十分普遍。此外，台灣泥塑工藝與中國大
陸雖有承襲關係，但工法卻有一些變異
之處。因此宗博館此次展覽除展演
山西匠師傳統泥塑手法之外，並
特別邀請目前仍有從事泥塑
創作的台灣藝師，製作屬於
台灣工法的泥塑作品，以
達到兩岸工藝交流的實質
意義，與表現兩岸泥塑工
藝的差異性與獨特之處。

台灣泥塑製作

台灣的泥塑製作承襲大陸的技法，分為福州派、漳州派及泉州派，
其中以福州派為大宗。福州派的泥塑技法，在製作泥塑主體結構時，會特別留下中空的通氣孔，
使泥塑製作時不致完全開裂。以世界宗教博物館泥菩薩特展為例，
台灣泥塑師父的工序為：

立支柱

在鋼板上立鋼管做為佛像的支柱，使用已抽出空氣的塑土做為泥塑材料。
以鋼管為中心將塑土捏成泥條向外以十字形交疊，十字形的外圈逐步往上盤繞泥條。

主結構

在支柱外製作與主體連結的泥條，再以泥條向上盤繞成圓筒狀，
泥條堆疊需注意平衡，以免重心偏離，於此確認塑像身體的範圍。

繞麻繩

泥塑的主結構完成後，由下往上一圈一圈緊密纏上麻繩，以加固泥土的連結。

疊底座

塑像的底座及身體範圍向外延伸的部分，
必須於主結構之外再橫向向外搭築橫跨於支柱與主體之間的泥條。

纏繩結

在塑像底座結構與支柱之間連接的泥條上綁附麻繩，
麻繩等距打結牢牢按入土中，形成抓附泥土的拉力。

塑輪廓

待泥塑乾燥數天後，從底座外陸續一層一層添加泥條，開始塑出泥塑的主要輪廓。

修形貌

泥塑輪廓完成後，待泥乾至八成，開始進行細部的雕塑與修光，
包括塑像肢體、衣飾、面部及蓮花台座，都以雕塑手法將泥修飾成平整光滑。

裱紙布

雕塑好的泥塑會因乾燥收縮而產生裂痕，
貼上裱紙布後用砂紙打磨以修補塑像表面並做為彩繪打底的動作。

磨砂紙

須磨三遍，分別以粗砂紙、中砂紙、細砂紙修飾，以致表面平整。

牽粉線、內裡漆色

以粉膠牽線，並將內裡漆上黃色底漆，待乾後再漆上生漆，此項工作必須在密封的環境下進行，
以免灰塵沾黏在漆上，如此一來按金箔就無法平整明亮。

貼金上彩

將硃漆與水膠混合，調製出彩繪色調，替塑像上色。台灣佛像表現多以貼金為主，
彩繪為輔，因為一般認為「佛要金裝」才能表現出佛像尊貴的氣質。

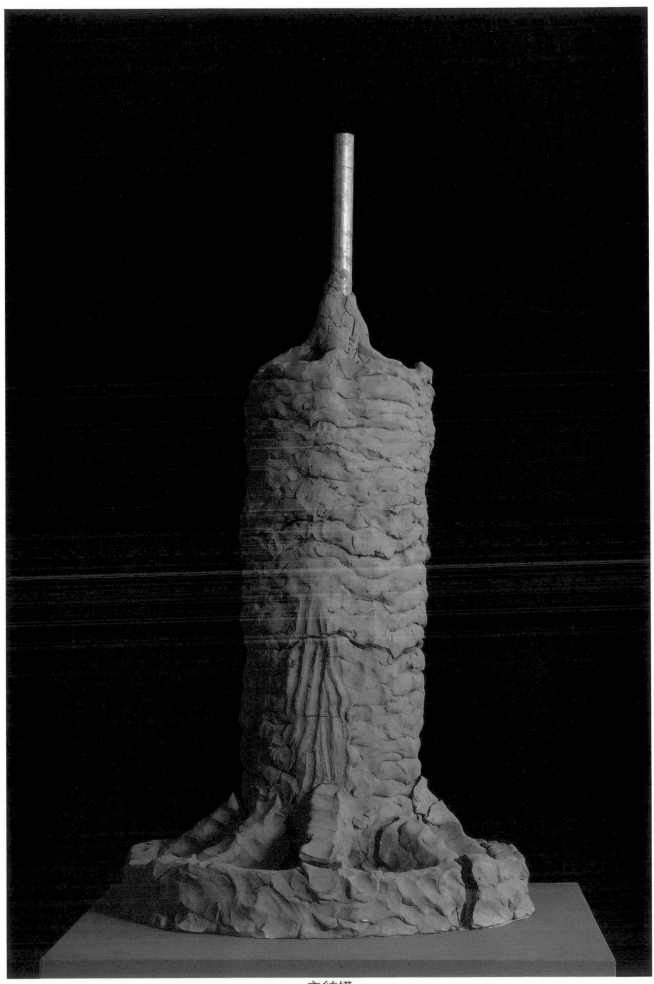

主結構

疊底座

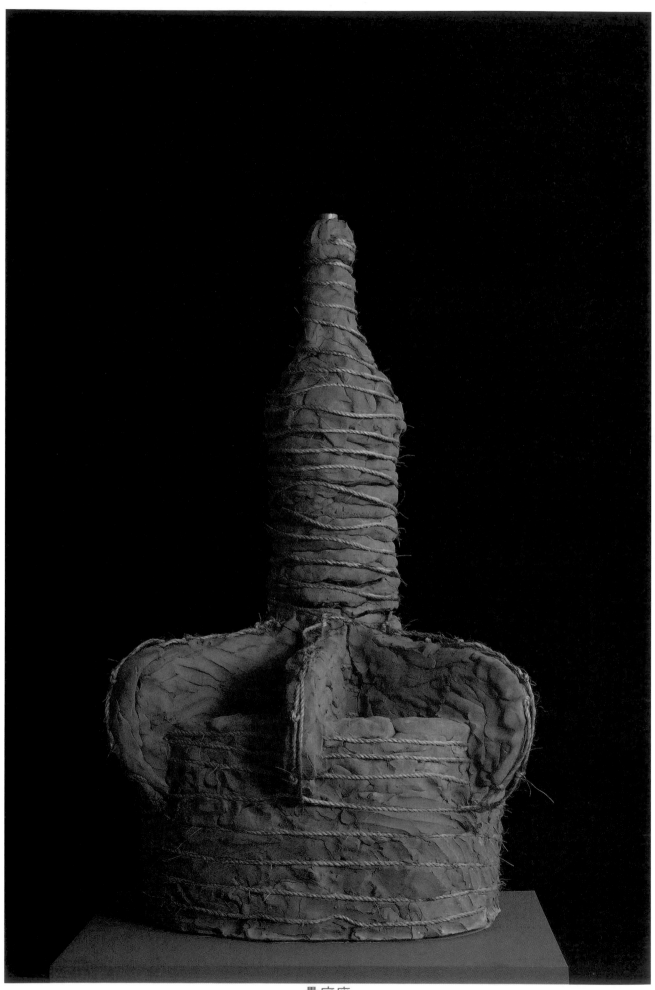

疊底座

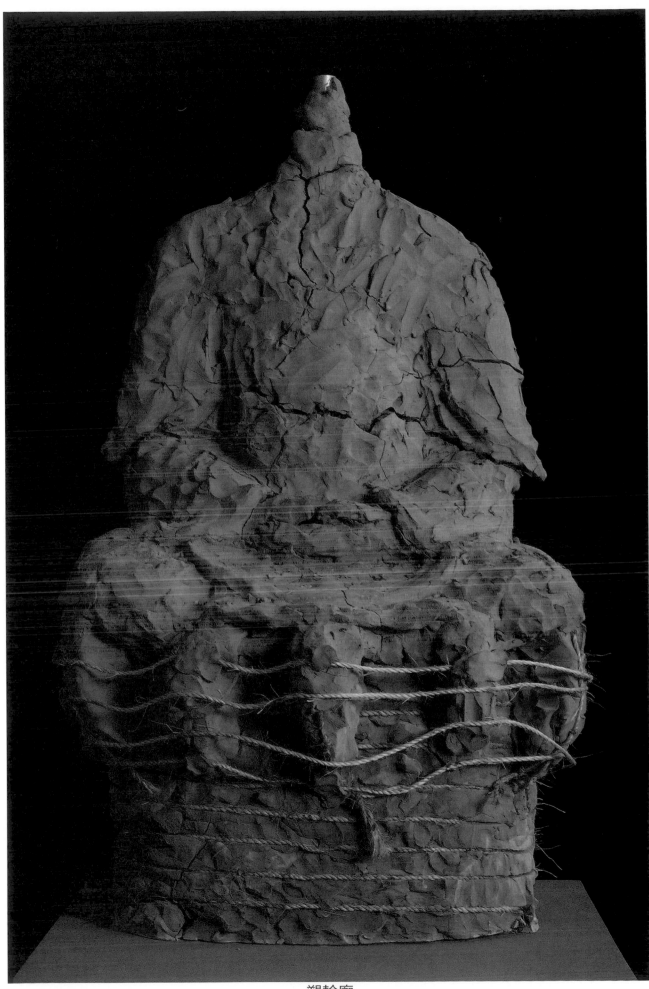

塑輪廓

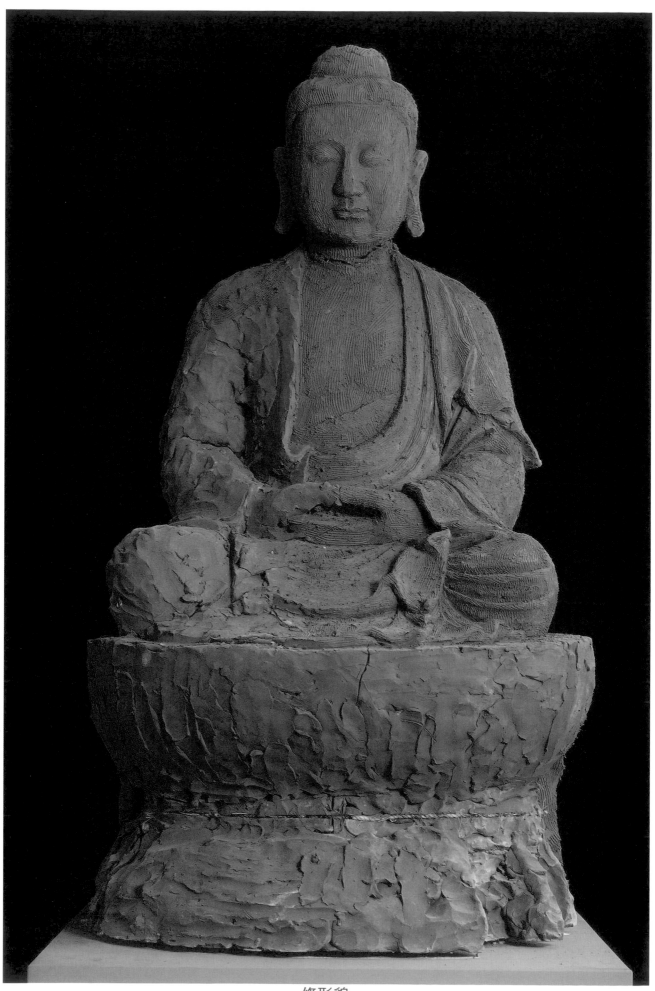

修形貌

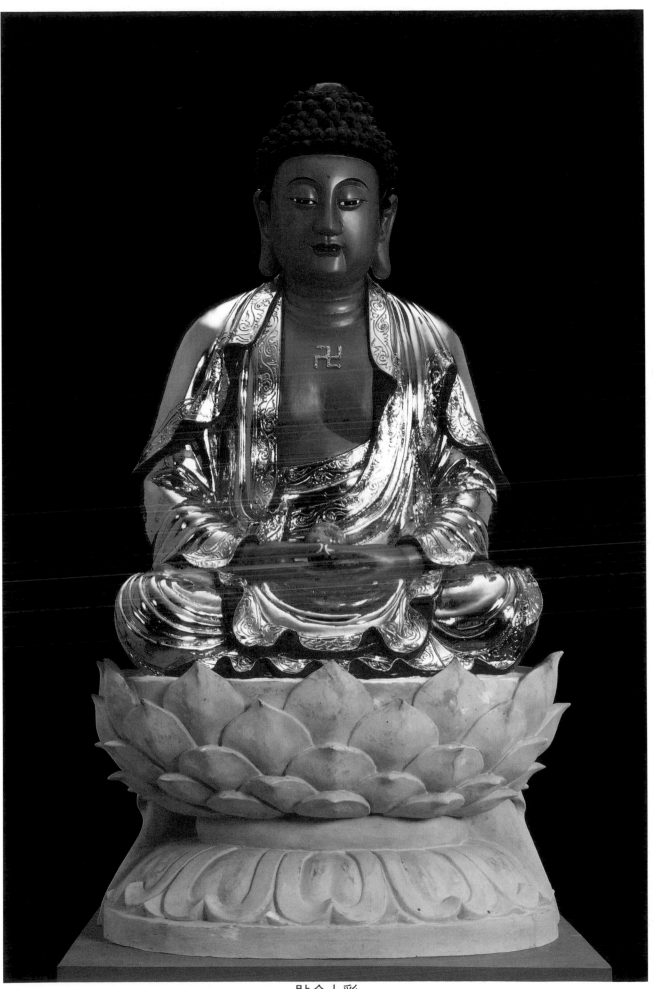

貼金上彩

國家圖書館出版品預行編目資料

山西彩塑造像圖錄／洪淑妍主編.-台北縣永和市：
世界宗教博物館基金會, 2004〔民93〕
面；公分
ISBN 957-29564-1-8（平裝）
1. 泥工藝術-圖錄
939.1024 93007067

山西彩塑造像圖錄

發行所／財團法人世界宗教博物館發展基金會附設出版社

發行人／釋了意

總策劃／漢寶德

主編／洪淑妍

專文／漢寶德 吳榮賜 劉憶諄 馬珮珮

圖版說明／劉憶諄

校對／洪淑妍 劉憶諄 馬珮珮

美術設計／周木助

圖版攝影／陳俊吉

印刷／安隆彩色印刷製版有限公司

郵撥帳號／18871894

戶名／財團法人世界宗教博物館發展基金會附設出版社

定價／450元

地址／234台北縣永和市中山路一段236號7樓

電話／（02）8231-6699

傳眞／（02）8231-5668

ISBN／957-29564-1-8（平裝）

出版日期／2004年5月